KB129921

차례

8화 서운해 ◦◦◦5

9화 N번째 연애 ◦◦◦23

10화 골 ◦◦◦75

11화 재도전 ◦◦◦113

12화 여자친구 ◦◦◦153

13화 대화가 필요해 ◦◦◦171

시즌1 후기 ◦◦◦206

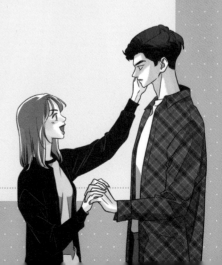

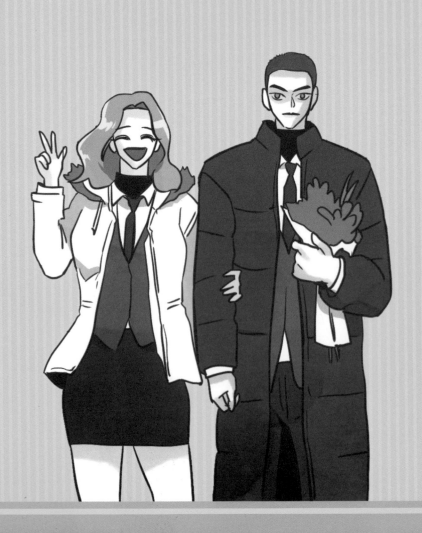

8화
서운해

팟

벌컥

벌컥

파아ー

곱창을
너무 많이 먹었나…
속이 엄청
더부룩하네…

토할까…
아냐, 토하면
속만 버리지…

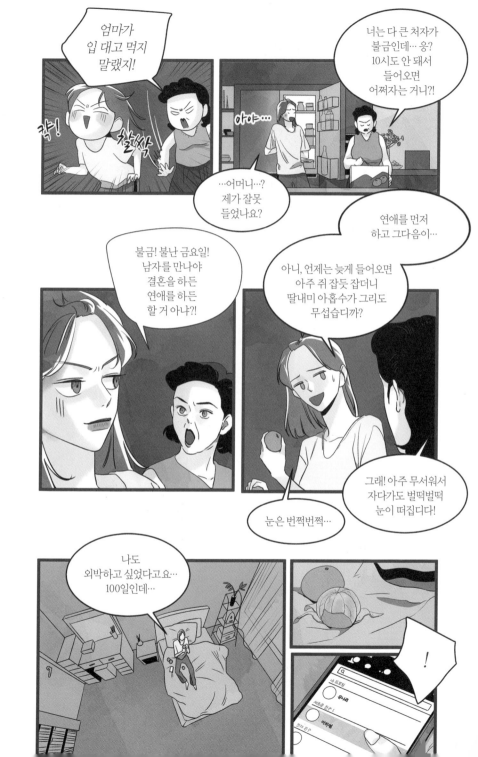

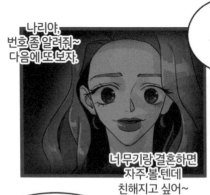

나리야, 번호 좀 알려줘~ 다음에 또 보자.

너 무기랑 결혼하면 자주 볼 텐데 친해지고 싶어~

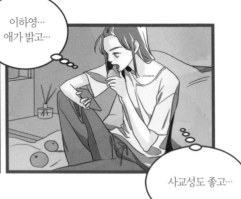

이하영… 애가 밝고…

사교성도 좋고…

무기 친구라니까 뭐…

?!!

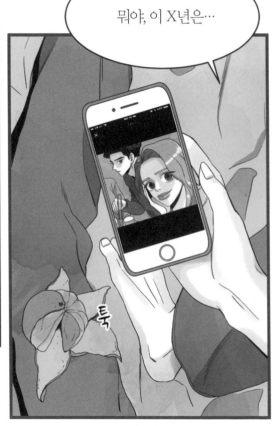

뭐야, 이 X년은…

툭

서운-하다

: 마음에 모자라 아쉽거나 섭섭한 느낌이 있다.

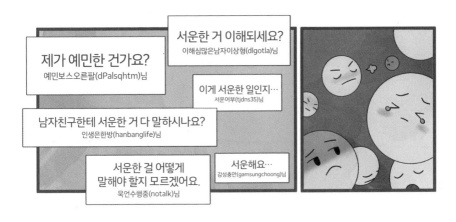

연인 사이에 서운함을 느끼고 표하는 데

왜 이렇게 많은 사연과 고민이 있는 걸까.

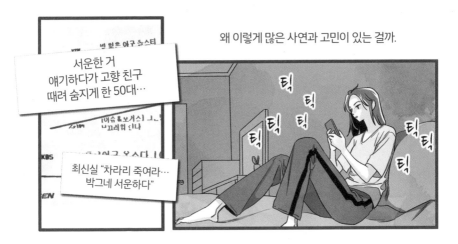

그것은 아마도…

틱
틱 틱 틱

나는 상대에게 '특별한 사람'이라는 것 때문이다.

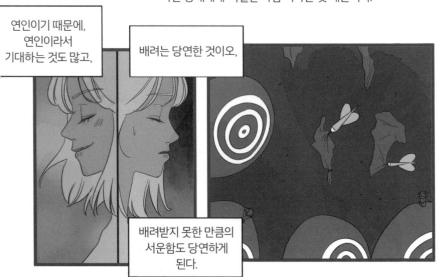

연인이기 때문에,
연인이라서
기대하는 것도 많고,

배려는 당연한 것이오,

배려받지 못한 만큼의
서운함도 당연하게
된다.

누군가는 서운함을 바로바로 해소하는 것이 옳고,

서로 대화를 해봄으로써 조율해가는 것이 연애라고 한다.

또 누군가는 사소한 서운한 것들은
관용으로 넘겨줄 줄도 알아야 한다고 말한다.

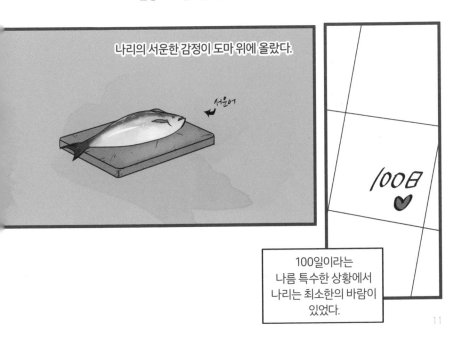

나리의 서운한 감정이 도마 위에 올랐다.

서운어

100日

100일이라는
나름 특수한 상황에서
나리는 최소한의 바람이
있었다.

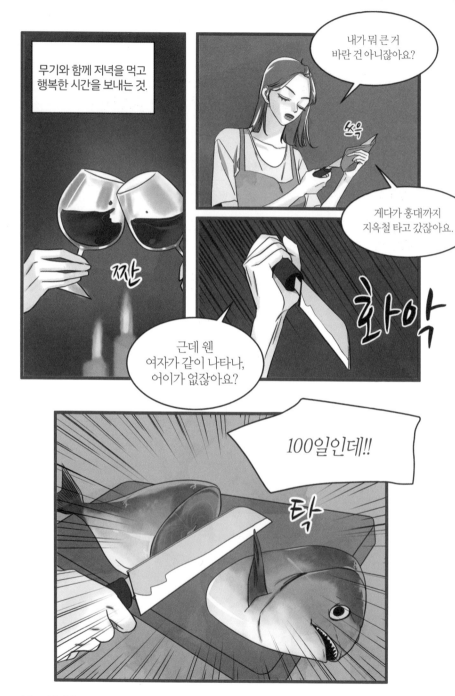

전에
얘기했었는데…
같이 보자고.

무기 친한 친구라고
그러니까
같이 먹자고
말은 했지만

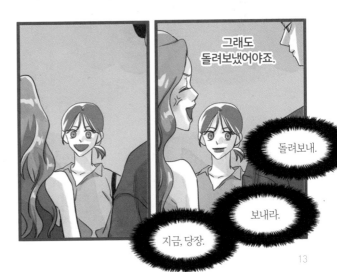

그래도
돌려보냈어야죠.

돌려보내.

보내라.

지금, 당장.

13

나리도 동의했는데?
자기가 먹으러
가자고 했잖아요.

나리는 서운한 감정이 별게 아닌데도 불구하고,

다른 어떤 감정 때문에 오버 하는 게 아닌가 싶어
무기에게 토로하기 어려움을 느꼈다.

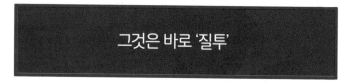

그것은 바로 '질투'

질투의 얼굴은 못났다.

내가 가지지 못한 것에 대한 시기.

공유하지 못한 시간에 대한 아쉬움.

첫 번째와 두 번째는 얘기할 수도 있다.

그리고 무기의 여자친구라는
지위를 잃을지도 모른다는

'불안'

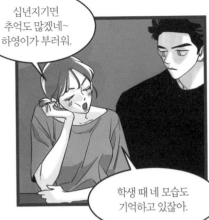

십년지기면
추억도 많겠네~
하영이가 부러워.

학생 때 네 모습도
기억하고 있잖아.

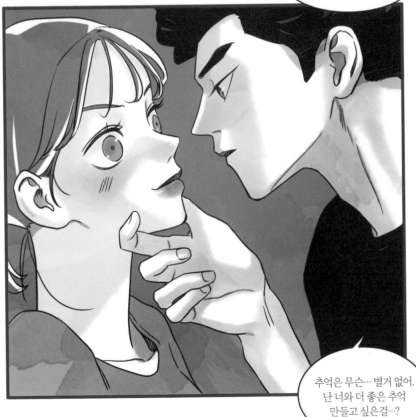

추억은 무슨... 별거 없어.
난 너와 더 좋은 추억
만들고 싶은걸...?

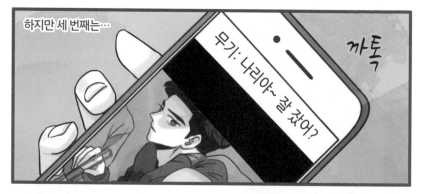

하지만 세 번째는…

무기: 나리야~ 잘 잤어?

까톡

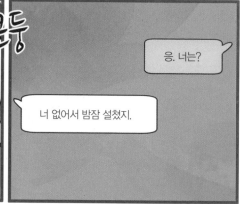

응. 너는?

너 없어서 밤잠 설쳤지.

흥…

응.

밤잠 설쳤지.

그럼 더 자지 그

응.

밤잠 설쳤지.

그럼 디

!

……

왜 그래?

예쁘다…

흡

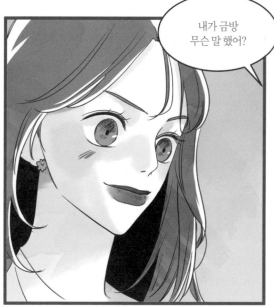

내가 금방
무슨 말 했어?

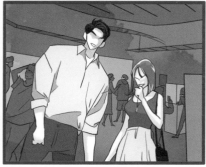

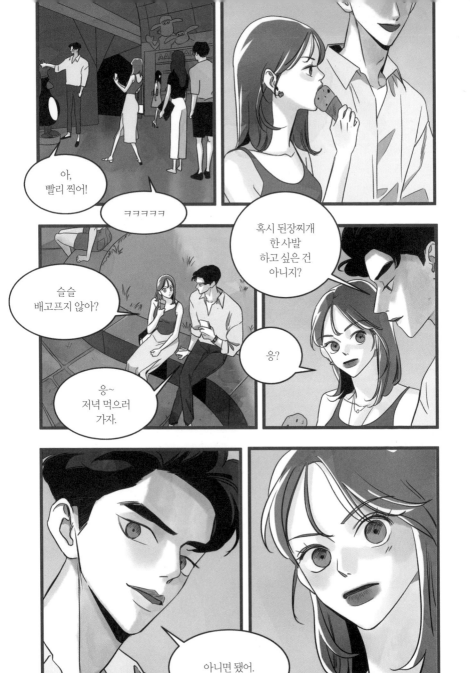

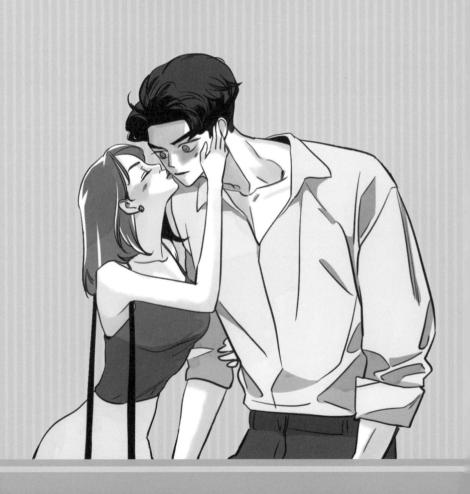

9화

N번째 연애

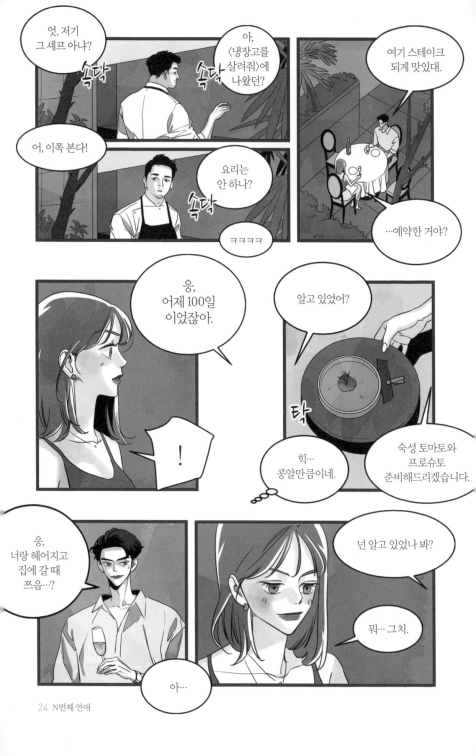

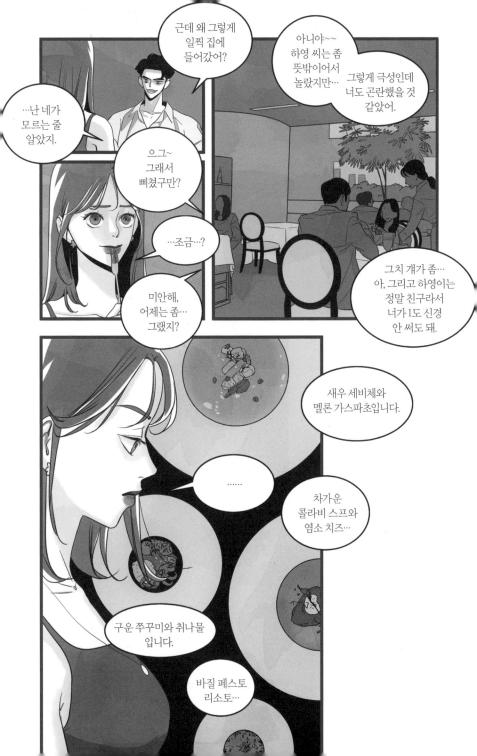

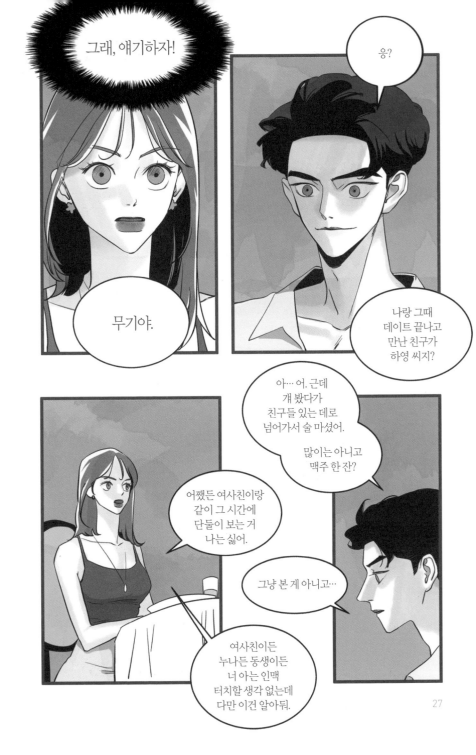

27

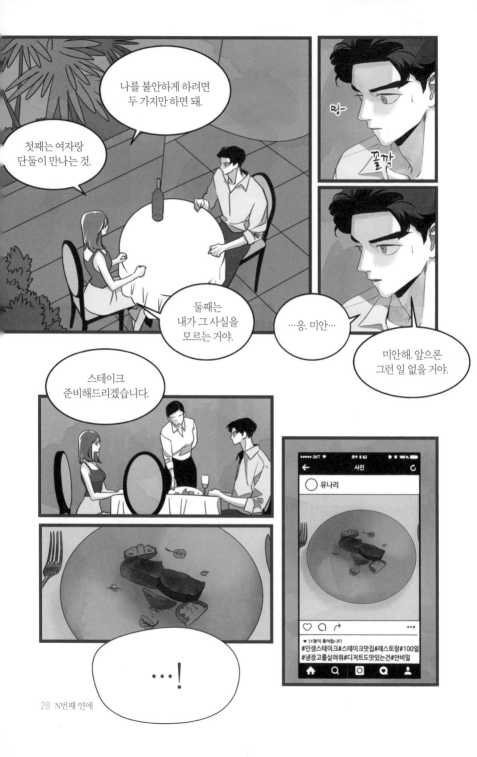

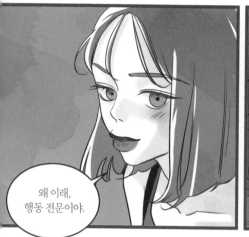

왜 이래,
행동 전문이야.

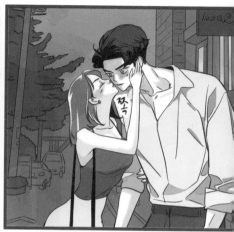

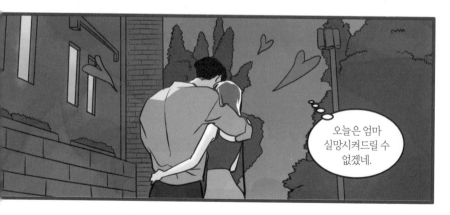

오늘은 엄마
실망시켜드릴 수
없겠네.

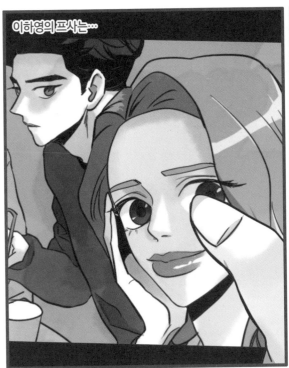

이하영의 프사는…

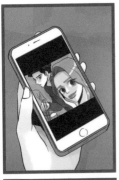

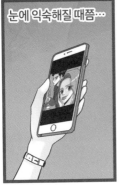

눈에 익숙해질 때쯤…

별거 아니라는 결론을 낼 수 있었어요.

자기 위주로
편집하다 보니까
그런 거겠지…

민주주의
국가에서
뭐라 할 수도 없고…

한 사람에 대한 평가는
평가하는 사람의 기준,
혹은 공유한 기억에 따라 다르다.

평가자가 대상과 가까울수록
객관적으로 바라보기 때문에
두 가지 이상의 상반된 면을 보기도 하는데…

어떠세요?

......

역시 32는
허리가 남네요.

......

30사이즈를
사야 하나…

30은
어떠셨어요?

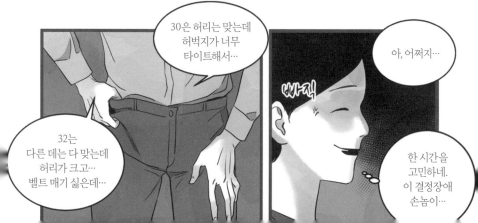

30은 허리는 맞는데
허벅지가 너무
타이트해서…

32는
다른 데는 다 맞는데
허리가 크고…
벨트 매기 싫은데…

삐익

아, 어쩌지…

한 시간을
고민하네.
이 결정장애
손놈이…

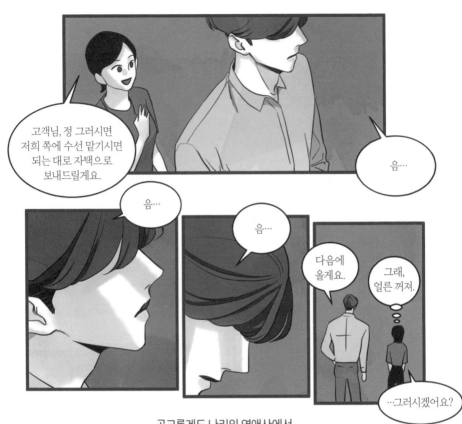

공교롭게도 나리의 연애사에서
흑역사의 대미를 장식한 전 남친은

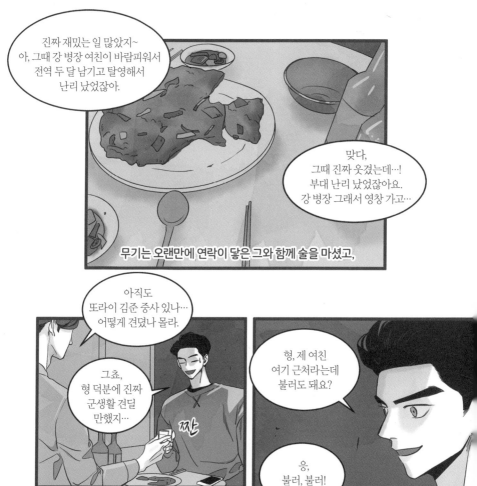

무기는 오랜만에 연락이 닿은 그와 함께 술을 마셨고,

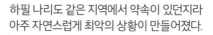

하필 나리도 같은 지역에서 약속이 있던지라
아주 자연스럽게 최악의 상황이 만들어졌다.

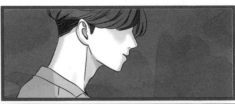
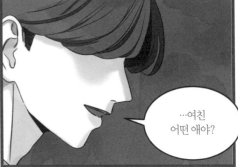

…여친
어떤 애야?

턱

드르륵—

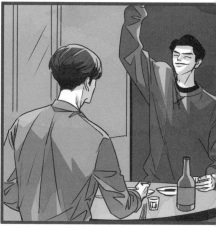

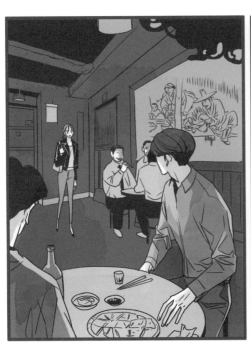

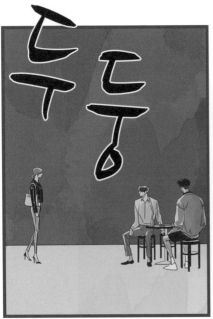

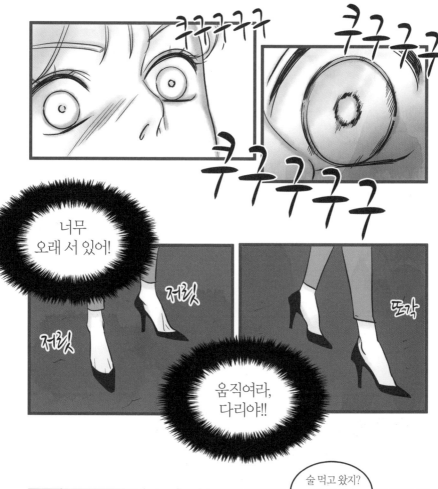

쿠구구구구

쿠구구구구

쿠구구구구

너무
오래 서 있어!

저릿

저릿

뚜각

움직여라,
다리야!!

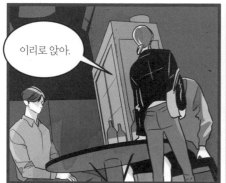

이리로 앉아.

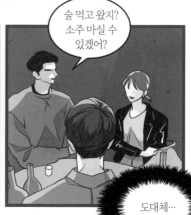

술 먹고 왔지?
소주 마실 수
있겠어?

도대체…

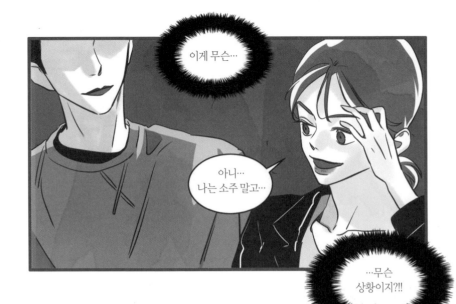

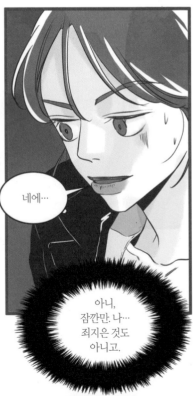

?

정신 차려,
유나리.
이건 기회야!

행복한
내 모습을
보여줄 기회…!

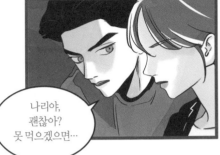

나리야,
괜찮아?
못 먹으겠으면…

물 줄까?

……

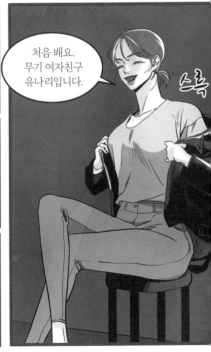

처음 봬요.
무기 여자친구
유나리입니다.

스륵

아니, 괜찮아.

41

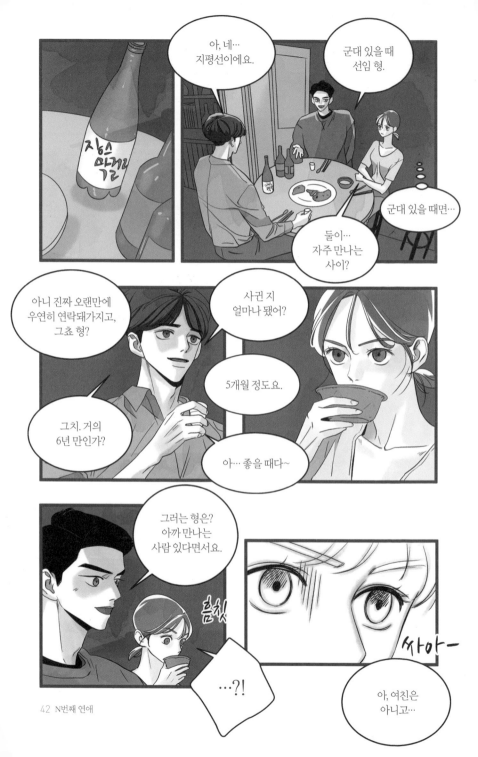

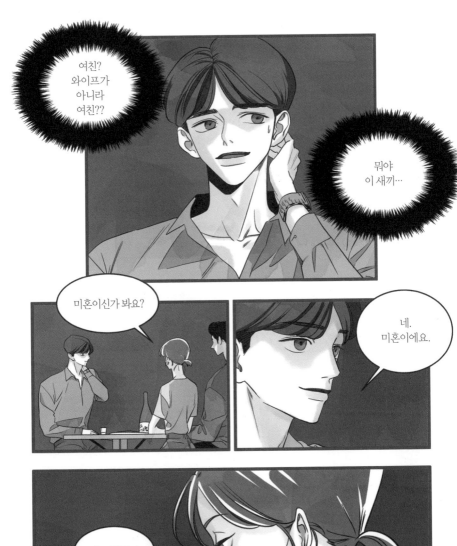

여친?
와이프가
아니라
여친??

뭐야
이 새끼…

미혼이신가 봐요?

네.
미혼이에요.

아, 그렇구나.

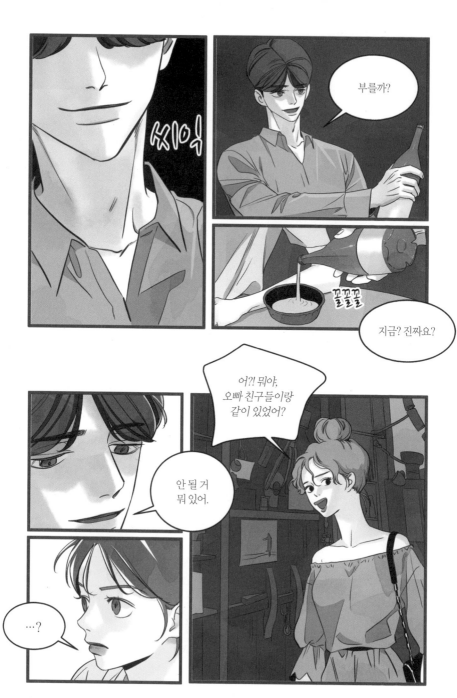

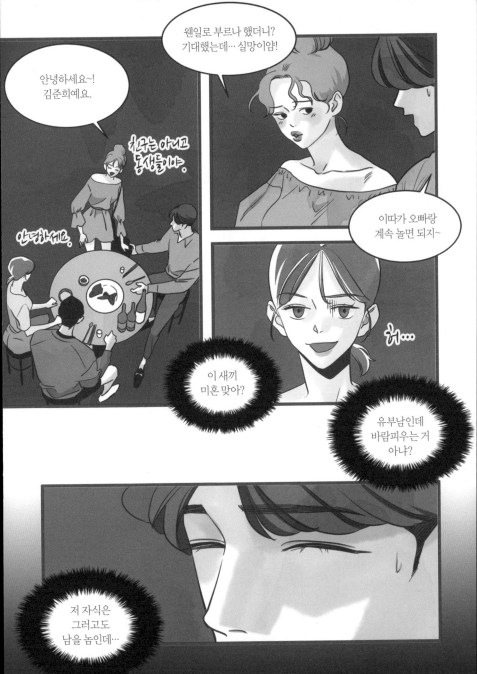

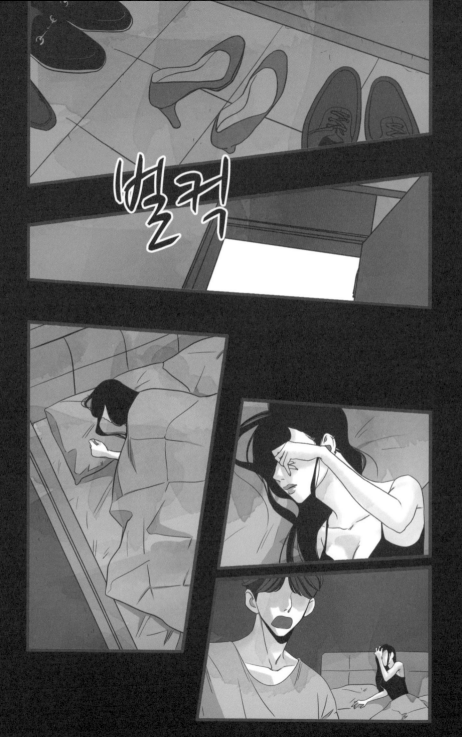

개버릇

남 못 준다더니…

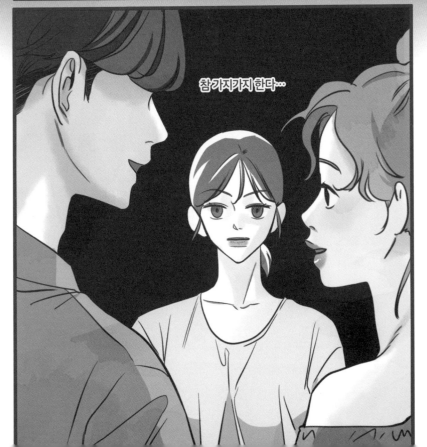

참 가지가지 한다…

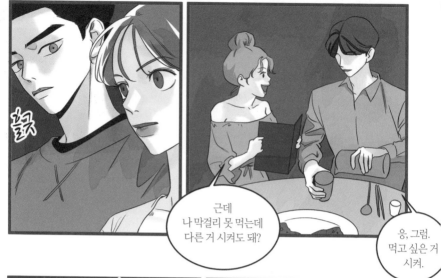

근데
나 막걸리 못 먹는데
다른 거 시켜도 돼?

응, 그럼.
먹고 싶은 거
시켜.

여전히 자상하셔라.

처음에만.

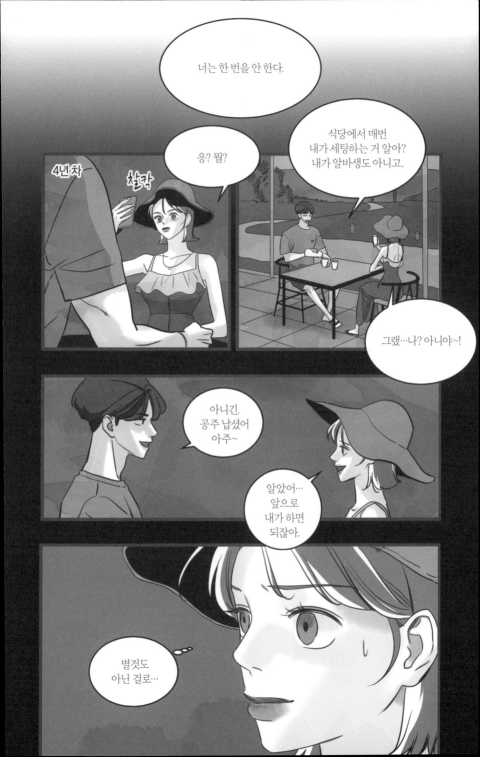

분명 좋았던 기억도 많은데

옛사랑의 기억은 왜 안 좋은 것 밖에
안 떠오를까요?

좋았던 기억은 감정이고,
안 좋았던 기억은 사건이라서?

아니면 사람들이 이야기의 끝을
중요하게 생각하기 때문일까요.

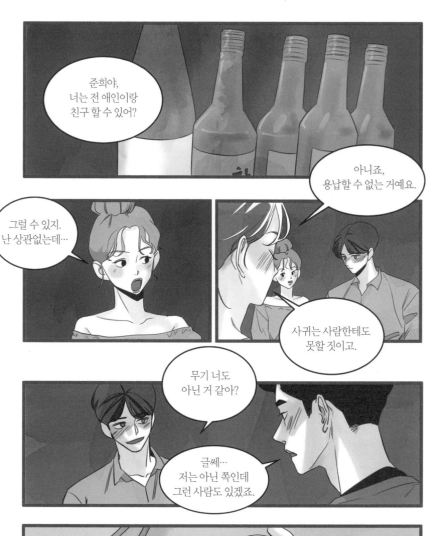

준희야,
너는 전 애인이랑
친구 할 수 있어?

아니죠,
용납할 수 없는 거예요.

그럴 수 있지.
난 상관없는데…

사귀는 사람한테도
못할 짓이고.

무기 너도
아닌 거 같아?

글쎄…
저는 아닌 쪽인데
그런 사람도 있겠죠.

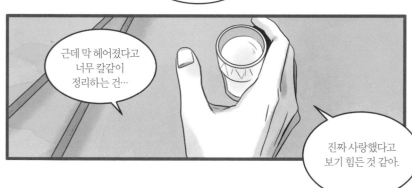

근데 막 헤어졌다고
너무 칼같이
정리하는 건…

진짜 사랑했다고
보기 힘든 것 같아.

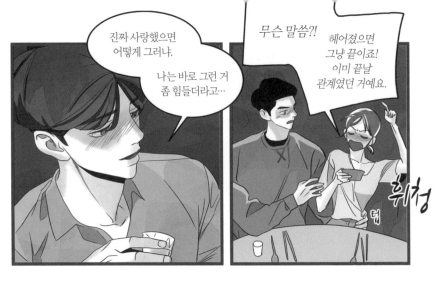

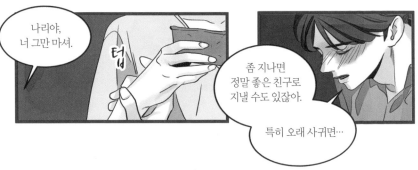

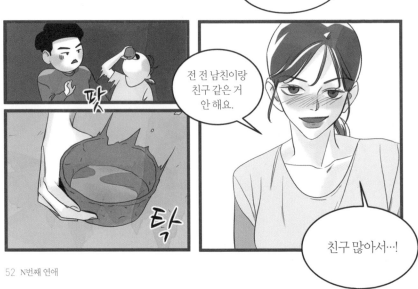

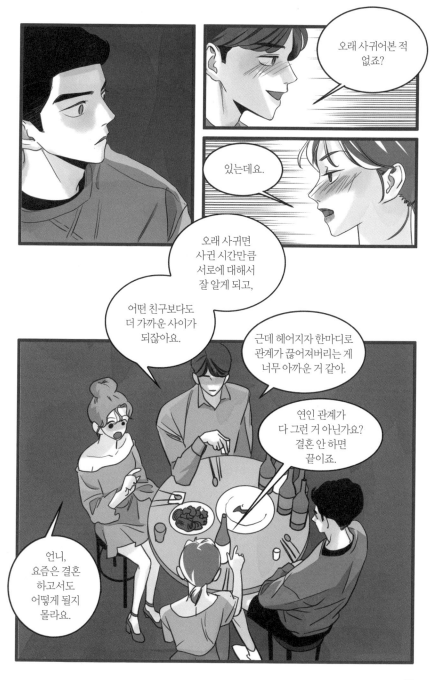

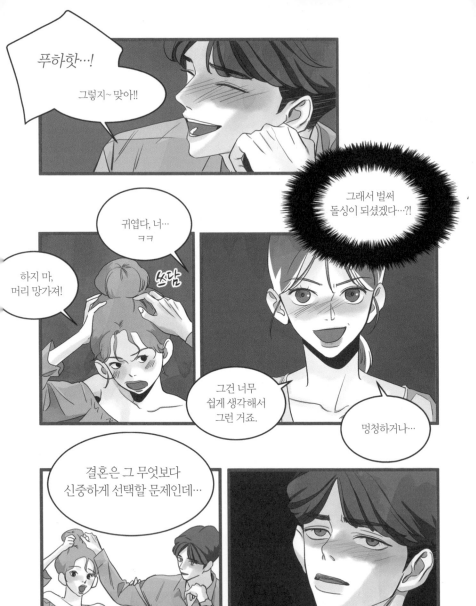

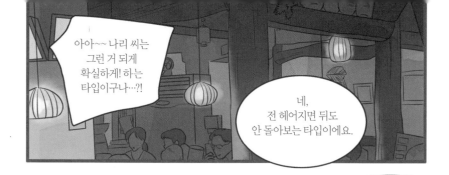

아아~~ 나리 씨는 그런 거 되게 확실하게! 하는 타입이구나…?!

네, 전 헤어지면 뒤도 안 돌아보는 타입이에요.

막 할 수 있는 데까지는 다 해보는 타입 같은데.

에이… 아닌 거 같은데…

발끈

자기는 최선을 다하는 거지만…

상대 입장에서 보면 집착… 같은 거?

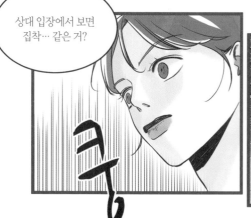

쿵

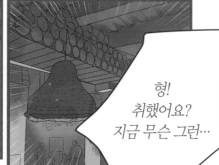

형! 취했어요? 지금 무슨 그런…

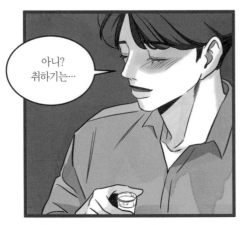

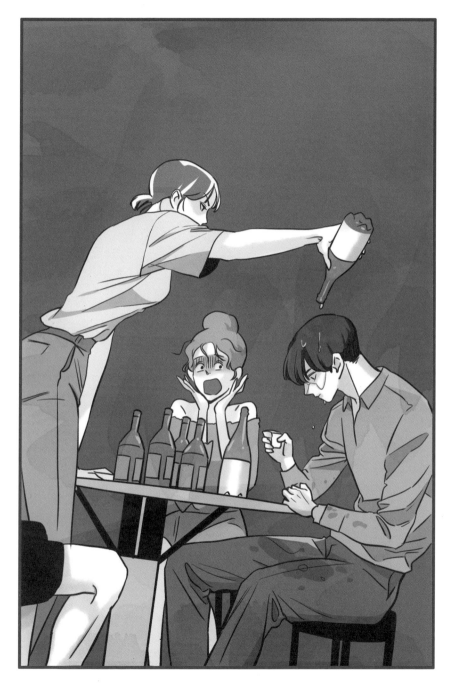

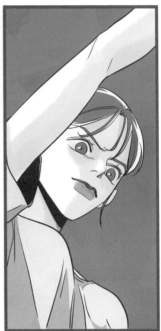
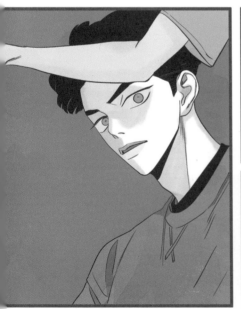

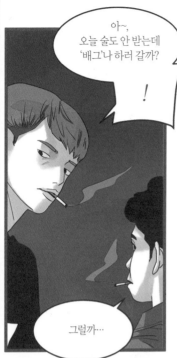

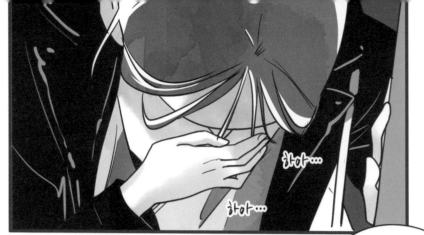

하아…

하아…

자기는 최선을
다하는
거지만…

상대 입장에서
보면 집착…
같은 거?

있어봐,
이 형님이 꼬셔올게.

두리번 두리번

오올~

탁

탁

성큼

성큼

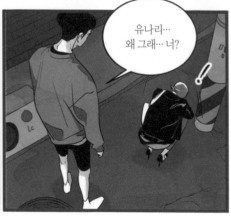

유나리…
왜 그래… 너?

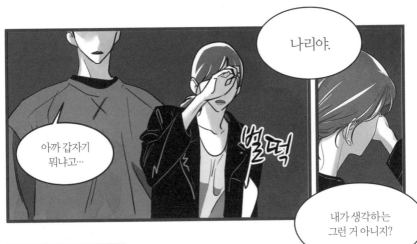

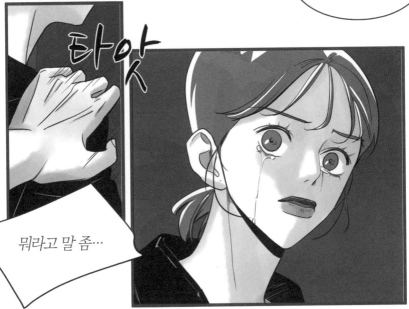

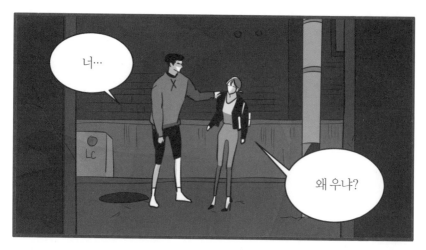

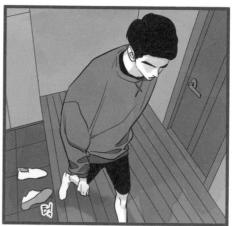

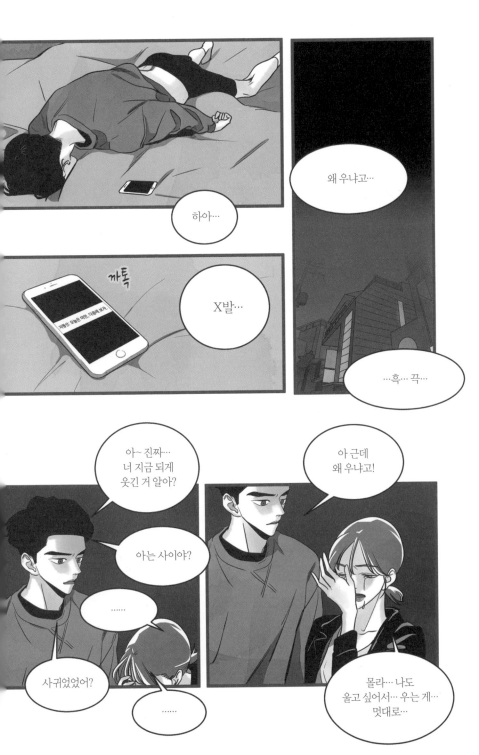

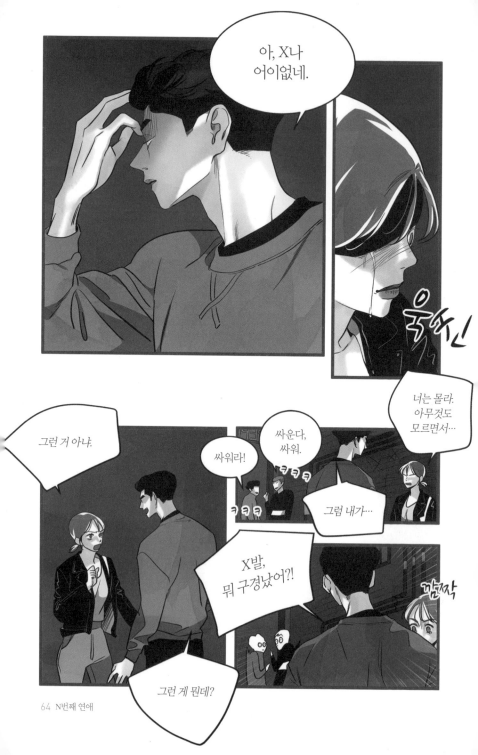

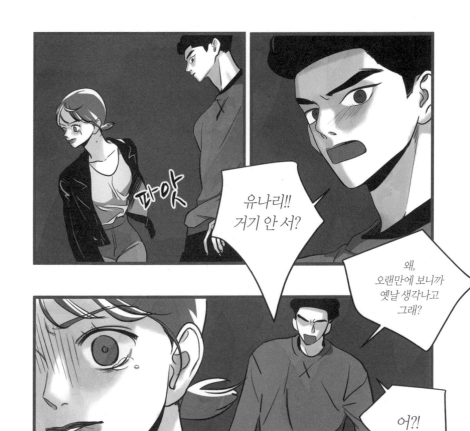
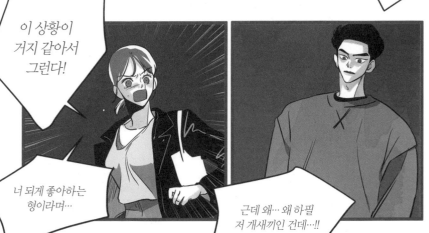

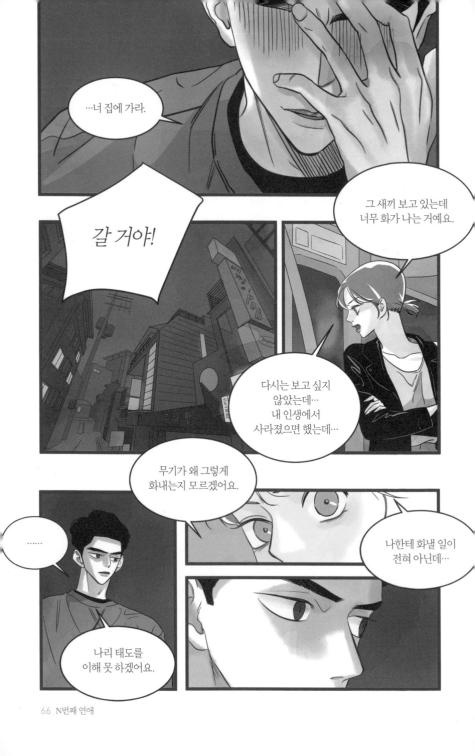

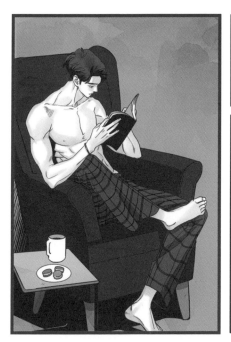

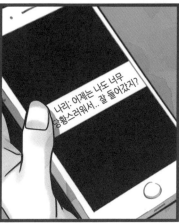

나리: 어제는 나도 너무
당황스러워서.. 잘 들어갔지?

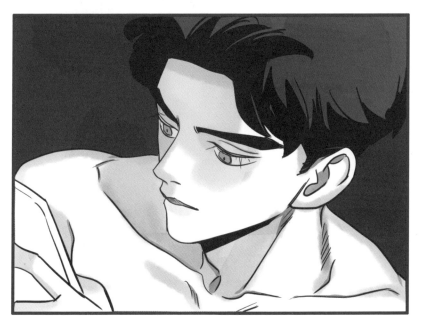

응. 나도 좀 그랬어.

조금 생각할 시간이
필요한 것 같아.

당분간 연락하지 말자.
정리되면 연락할게.

조금 생각할 시간이
필요한 것 같아.

당분간 연락하지 말자.
정리되면 연락할게.

화났어?

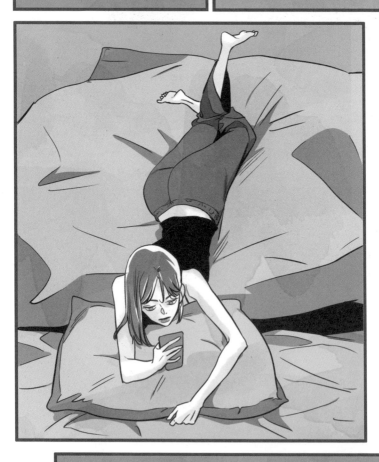

아니야, 그냥 복잡해서…

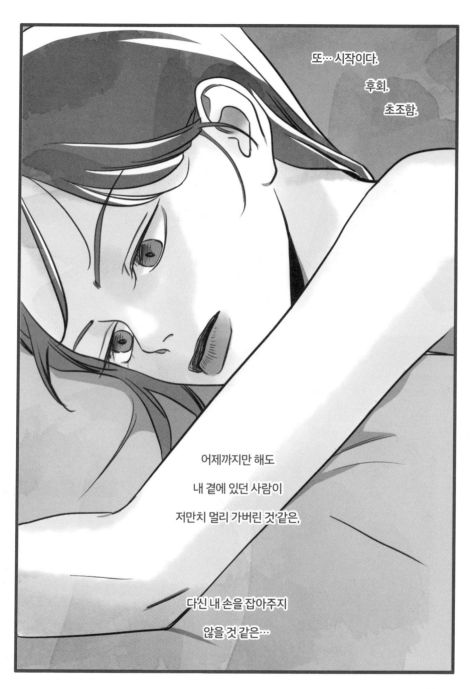

또… 시작이다.

후회.

초조함.

어제까지만 해도

내 곁에 있던 사람이

저만치 멀리 가버린 것 같은,

다신 내 손을 잡아주지

않을 것 같은…

딸깍
딸깍

하아…

딩동-
딩동-

나 일하는 중인데.

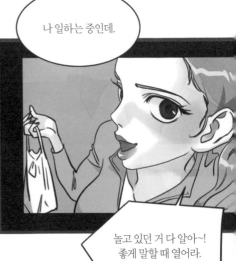

놀고 있던 거 다 알아~!
좋게 말할 때 열어라.

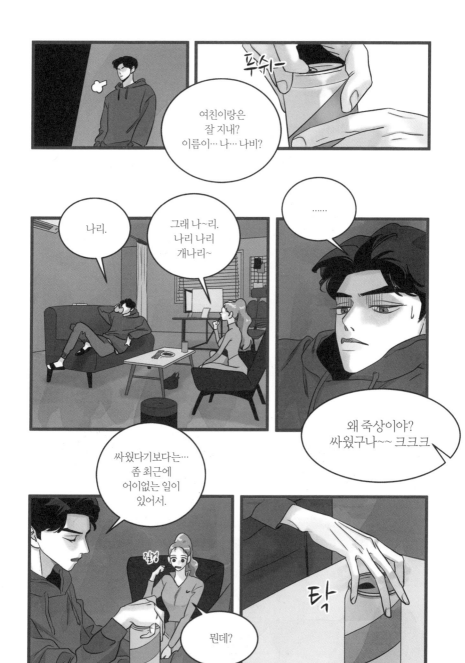

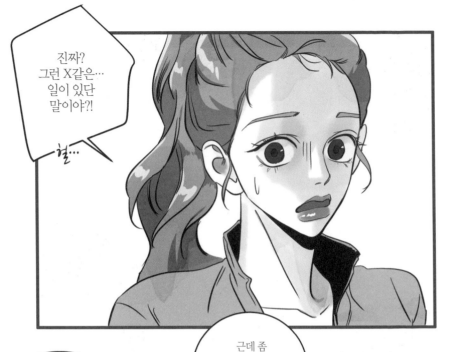

진짜?
그런 X같은...
일이 있단
말이야?!

헐...

근데 좀
신경 쓰이긴 해도...
어차피 과거고...
어쩔 수 없잖아?

내 말이...

따닥

따닥

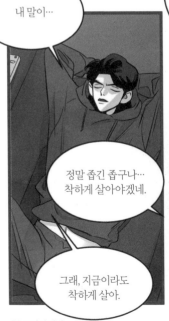

정말 좁긴 좁구나...
착하게 살아야겠네.

그런 걸로
헤어질 거야?

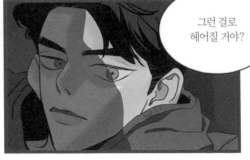

그래, 지금이라도
착하게 살아.

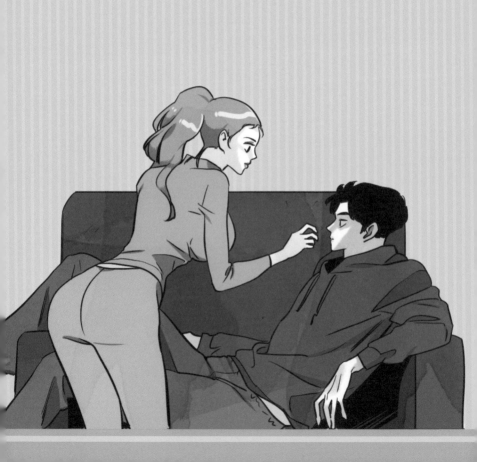

10화

골

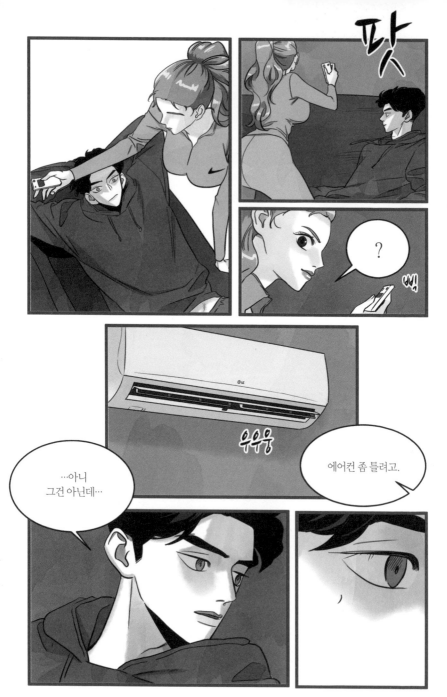

누구
불렀어?

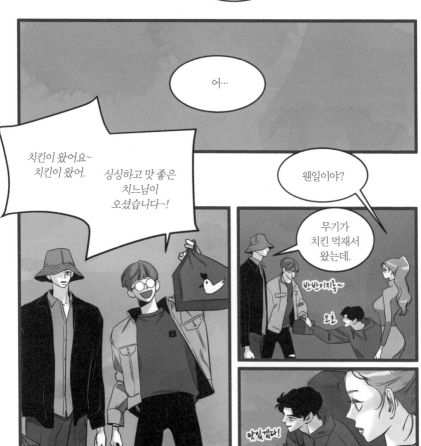

어...

치킨이 왔어요~
치킨이 왔어.

싱싱하고 맛 좋은
치느님이
오셨습니다~!

웬일이야?

무기가
치킨 먹재서
왔는데.

반반이지롱~

오호

맛있겠다!

......

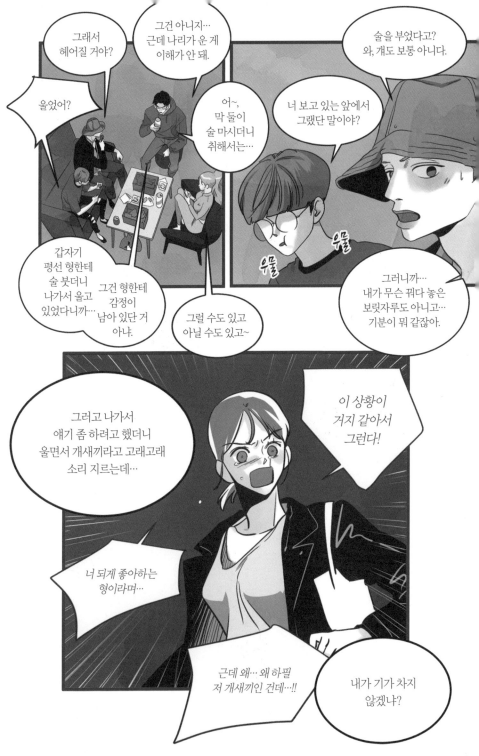

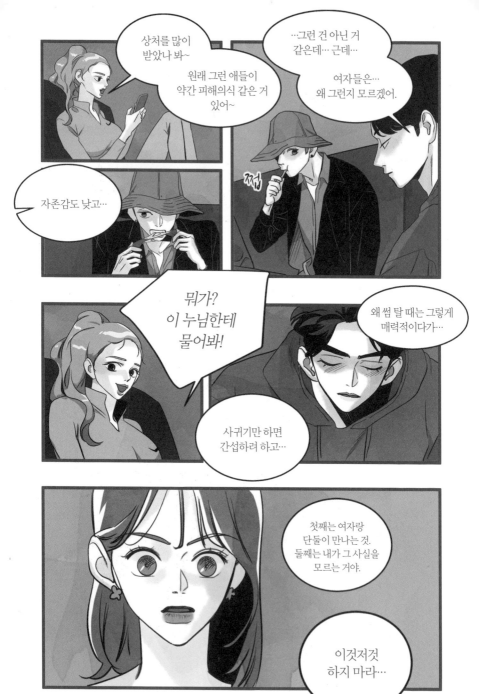

까하하하하~~!!!

사귀면서 그런 건
어쩔 수 없는 거긴
한데…

그래도 자기 사람이 되면
그 관계에 너무
애착이 심하다고 할까…

나는 구속하는
여자가 좋아.
그만큼 나 좋아한다는
거잖아.

맞아, 남자보다
오히려 소유욕이 강해.

그건 그냥
사람 성향 차이지…
남자고 여자고를
떠나서.

우물
우물

그런 게 없으면
연애를 왜 해?

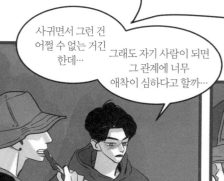

그러니까 이무기 이 X끼는
옛날부터 이 모양이었어.
연애할 그릇이 못 돼!

ㅋㅋㅋㅋㅋ

아… 나도 많이
바뀐 줄 알았는데…

너만 하겠냐…

어디 사람이
그렇게 쉽게
바뀌니?

이무기
또 도졌구만…

아, 에어컨 고장 난 거 아냐? 왜 이렇게 덥지…

꿀꺽
꿀꺽
첨

후우…

스 윽

!
!
!

푸 릇

켁
켁 켁

드 르…

뭐 시원한 거 없나?

그럼 그 형이랑 헤어진 지는 얼마나 된 거래?

몰라… 근데 얼마 안 된 거 같아… 나리 상태 보니까.

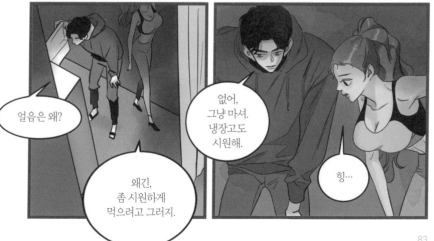

83

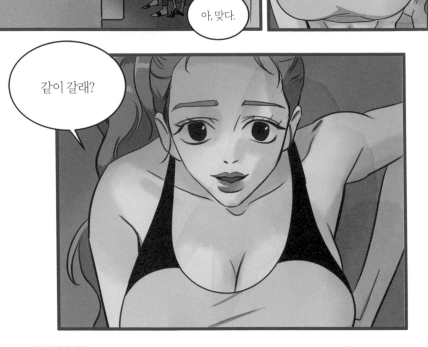

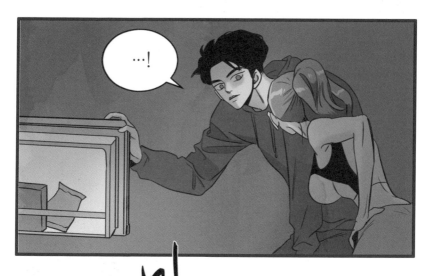

승객 여러분께
안내드립니다.
앞차와의 간격 유지를 위해
잠시 정차하도록
하겠습니다.

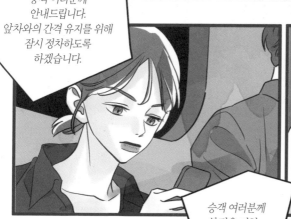

승객 여러분께
불편을 끼쳐…

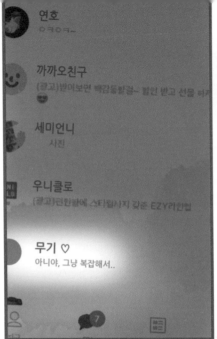

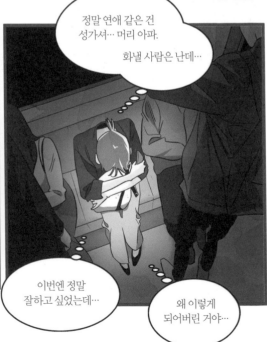

당장 보지 말자는 게
헤어지자는 말이 아니라는 건 알아요.

하지만 좋지 않은 징조를
뜻하는 것도 알아요.

서로에게 실망하게 되고 안 맞다고 생각하겠죠.

그게 무서워요.

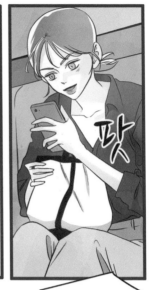

미쳤어요?!
바로 씹었죠.

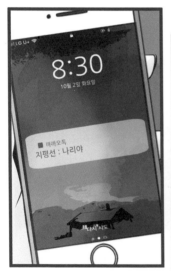

8:30
10월 2일 화요일

■ 까까오톡
지평선 : 나리야

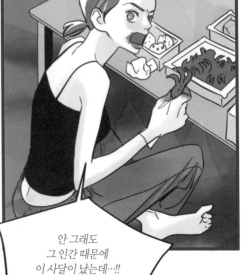

안 그래도
그 인간 때문에
이 사달이 났는데…!!

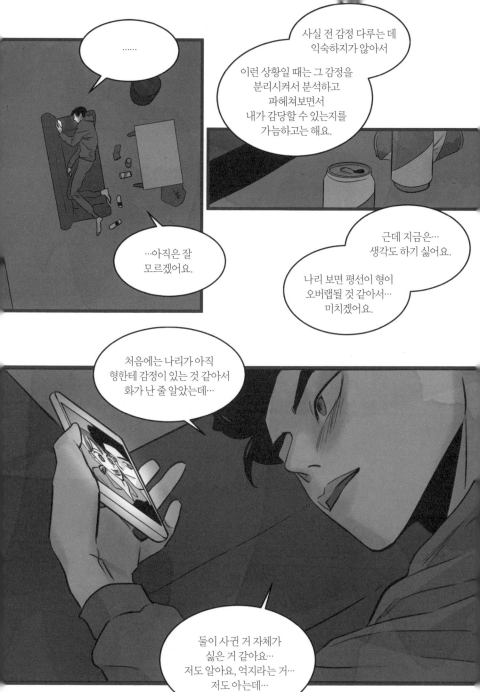

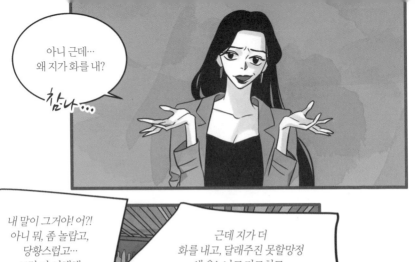

아니 근데…
왜 지가 화를 내?

참나…

내 말이 그거야! 어?!
아니 뭐, 좀 놀랍고,
당황스럽고…
그런 거 이해해.

근데 지가 더
화를 내고, 달래주진 못할망정
왜 우느냐고 다그치고…

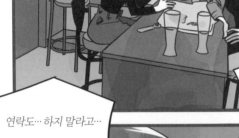

우에에에엥…!!!

연락도… 하지 말라고…

헤어져.

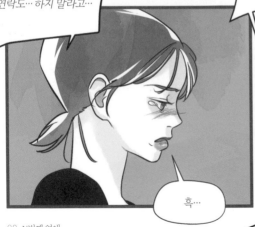

흑…

흐아아아앙!!!

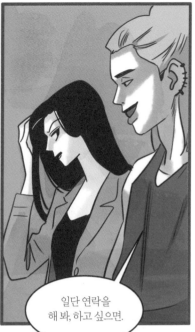

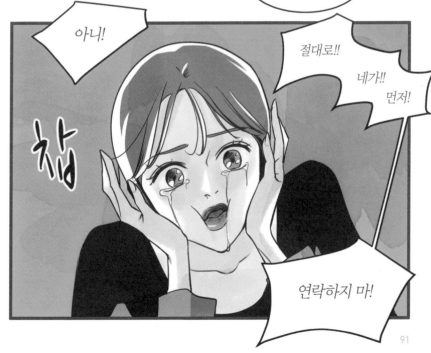

Q. 유나리는 어떤 사람인가요?

갑자기 왜…
음… 겉보기에는
수다스러운 스타일은
아닌데…

친해지니까 말하기를
좋아하더라고요.

뭔가 새로운 걸 시작하면
그것에 대한 흥미가
떨어질 때까지
얘기를 쏟아내요.

제가 추천해준
게임이 있었는데
새벽 3시에 전화 와서는
아이템 어딨느냐고
물어보고…

그리고 계획 없이
갑자기 떠나는 여행을
좋아해요…
제가 잘못한 게
있을 때 쿠폰으로
만들어준 적이 있었는데…

그리고 좀
충동적인 면이 있고…

그것도 새벽에
떠나자고 해서
어찌나 황당했던지…

웬만하면 저한테 맞춰주고
배려하는 모습이 좋아요.
자기 관리도 잘하고…

좀 특이한 건…
자긴 되게 개방적이고
자유로운 영혼처럼
얘기하는데
은근히 보수적이에요.

예의 바른 점은 좋은데…
가끔은 저런 생각을
하는구나 싶은 것도 있죠.

웃을 때
한쪽에만 보조개가 생기는데…
너무 귀여워요.

아… 말하니까
보고 싶다…

그때는 터널도
안 뚫렸을 때여서
왕복 여섯 시간인가??
지금 생각하니까
완전 이기적이네…

새벽에 정동진으로
해 뜨는 걸 보러 갔는데

그럼 해를 보고
자야 하잖아요??

근데 자긴
외박이 안 된대…
그래서 다시
서울로 돌아왔어요.

게다가 애가 좀
이중적인 구석이 있어서
여자는 되고 남자는 안 되는
그런 게 있어요.

예를 들어서 여자끼리는
해운대 같은 관광지에
놀러 가도 되지만
남자끼리는 안 된다거나…

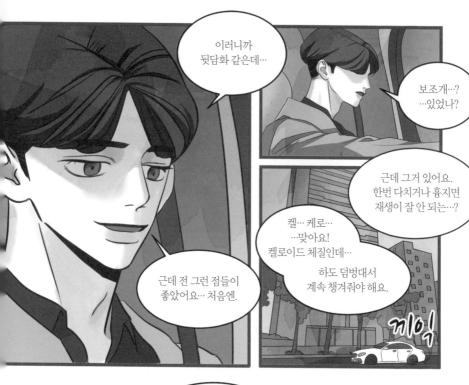

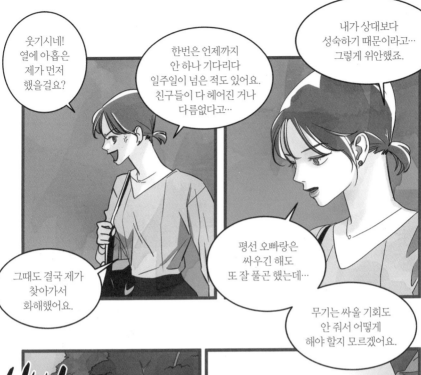

웃기시네!
열에 아홉은
제가 먼저
했을걸요?

한번은 언제까지
안 하나 기다리다
일주일이 넘은 적도 있어요.
친구들이 다 헤어진 거나
다름없다고…

내가 상대보다
성숙하기 때문이라고…
그렇게 위안했죠.

그때도 결국 제가
찾아가서
화해했어요.

평선 오빠랑은
싸우긴 해도
또 잘 풀곤 했는데…

무기는 싸울 기회도
안 줘서 어떻게
해야 할지 모르겠어요.

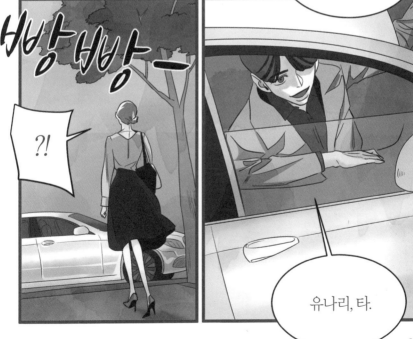

빠방빠방ー

?!

유나리, 타.

헬스장까지
데려다줄게.

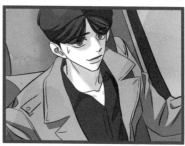

운동하고
피여니 딸기 케이크 먹으면
진짜 맛있겠다~

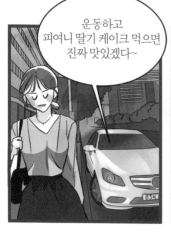

!

어, 움찔했다!
준다는 말
안 했는데.

......

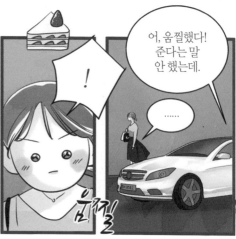

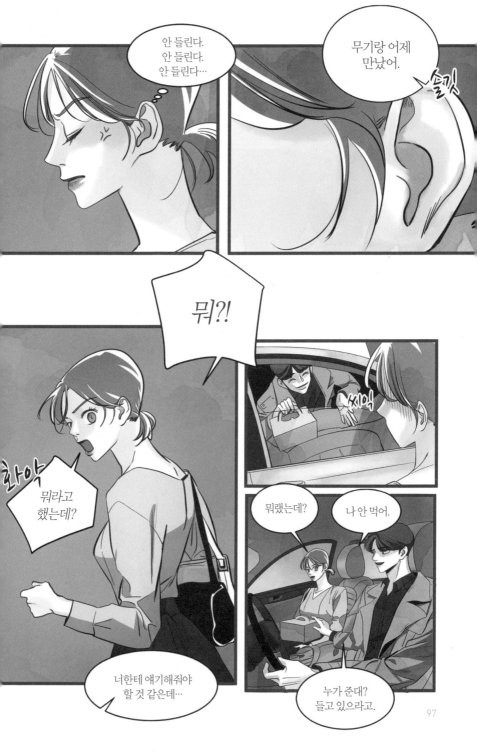

2만 원.

??

셔츠
드라이클리닝
맡겼어.
그거 말리반 거인
거 알지?
이태리…

맞다. 바지도.
4만 원.

…아 알았어,
그래서 만나서
무슨 얘기 했냐고.

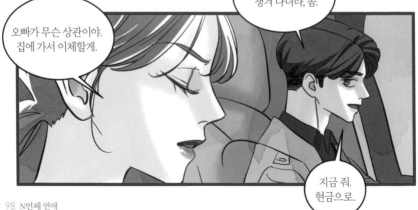

현금 좀
챙겨 다녀라, 좀.

오빠가 무슨 상관이야.
집에 가서 이체할게.

지금 줘.
현금으로.

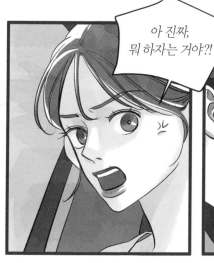

아 진짜, 뭐 하자는 거야?!

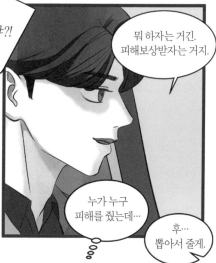

뭐 하자는 거긴. 피해보상받자는 거지.

누가 누구 피해를 줬는데…

후… 뽑아서 줄게.

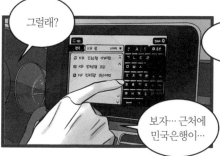

그럴래?

보자… 근처에 민국은행이…

……

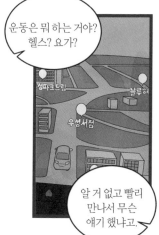

운동은 뭐 하는 거야? 헬스? 요가?

알 거 없고 빨리 만나서 무슨 얘기 했냐고.

무기한테 물어보면 되잖아.

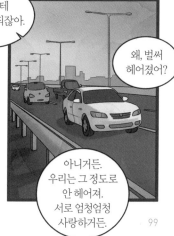

왜, 벌써 헤어졌어?

아니거든. 우리는 그 정도로 안 헤어져. 서로 엄청엄청 사랑하거든.

99

흐응, 그래?
내가 들은 거랑은
좀 다르네.

뭐가?

형이랑 사귈 줄
알았으면
안 사귀었죠
라던데.

…!

꾸깃

꽈악

……

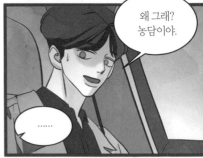

왜 그래?
농담이야.

……

…하아…
세워.

질끈

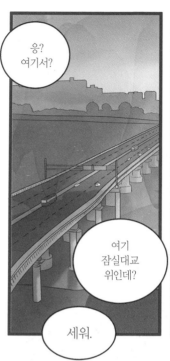

응?
여기서?

여기
잠실대교
위인데?

세워.

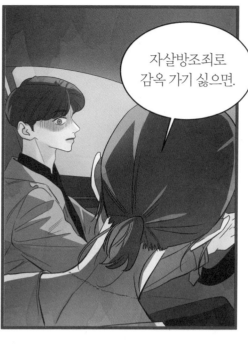

자살방조죄로
감옥 가기 싫으면.

꿀떡

끼익_

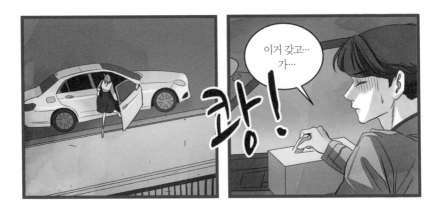

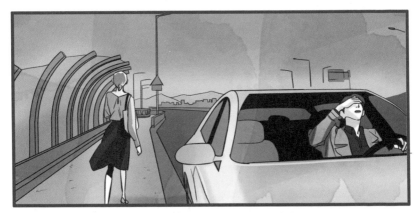

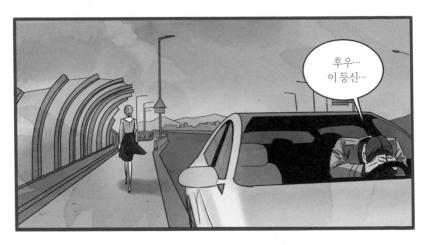

날도 좋은데 주말에 풀떼기들 목욕이나 시켜주고 있다니…

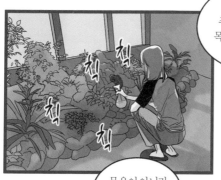

칙
칙

목욕이 아니라 양분이지~!

그리고 풀떼기가 뭐니? 난초들한테… 식물도 다 생명이야!

근데 엄마는 왜 이렇게 똑같은 걸 많이 키워?

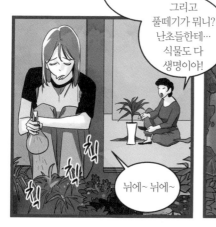

뉘에~ 뉘에~

겉보기엔 다 비슷해 보여도 꽃 피는 거 보면 다 달라.

103

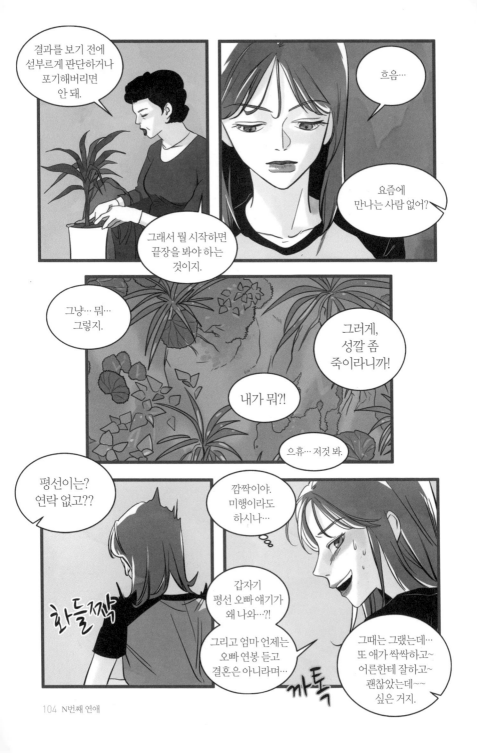

결과를 보기 전에 섣부르게 판단하거나 포기해버리면 안 돼.

흐음…

요즘에 만나는 사람 없어?

그래서 뭘 시작하면 끝장을 봐야 하는 것이지.

그냥… 뭐… 그렇지.

그러게, 성깔 좀 죽이라니까!

내가 뭐?!

으휴… 저것 봐.

평선이는? 연락 없고??

깜짝이야. 미행이라도 하시나…

후드득

갑자기 평선 오빠 얘기가 왜 나와…?!

그리고 엄마 언제는 오빠 연봉 듣고 결혼은 아니라며…

까톡

그때는 그랬는데… 또 애가 싹싹하고~ 어른한테 잘하고~ 괜찮았는데~~ 싶은 거지.

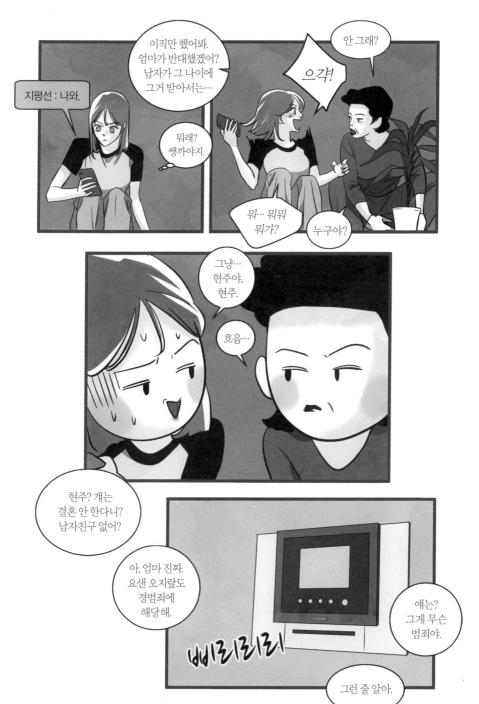

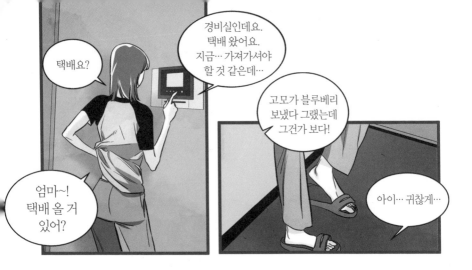

택배요?

경비실인데요.
택배 왔어요.
지금… 가져가셔야
할 것 같은데…

고모가 블루베리
보냈다 그랬는데
그건가 보다!

엄마~!
택배 올 거
있어?

아이… 귀찮게…

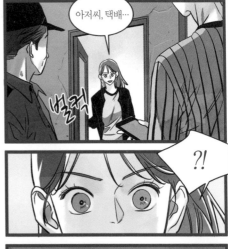

아저씨, 택배…

별떡

?!

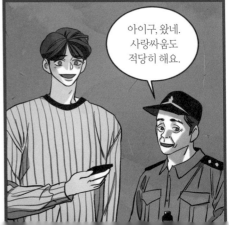

아이구, 왔네.
사랑싸움도
적당히 해요.

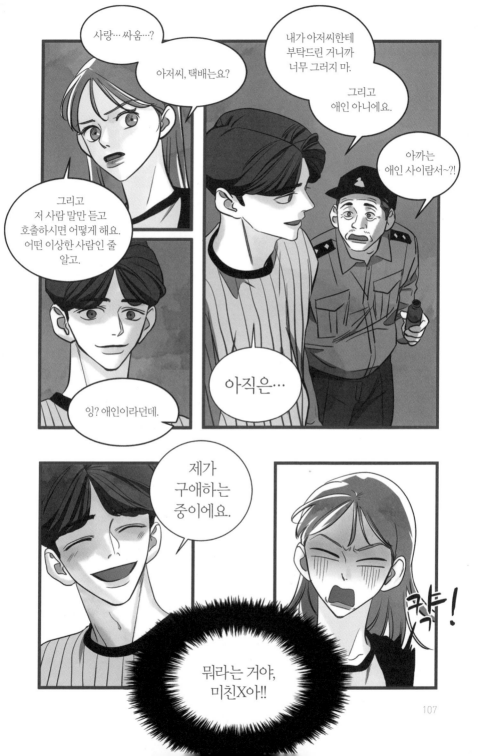

…!

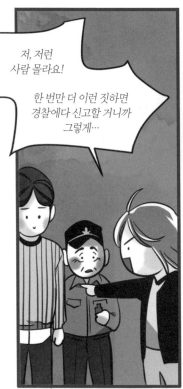

저, 저런 사람 몰라요!

한 번만 더 이런 짓하면 경찰에다 신고할 거니까 그렇게…

젊은 게 좋구먼. 아가씨 웬만하면 받아줘요.

이렇게 멀끔한 총각이 좋다는데.

그쵸~~ 어른들 말씀 틀린 거 하나도 없는데…

쿵

그럼 그럼.

저적

어쩌죠… 저도 그러고 싶은데

이 새끼가 한 짓이 있어서…

빠직

이 멀끔하신

총각이
말이죠.

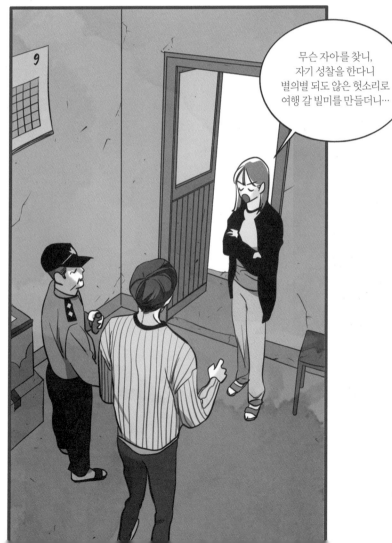

무슨 자아를 찾니,
자기 성찰을 한다니
별의별 되도 않은 헛소리로
여행 갈 빌미를 만들더니…

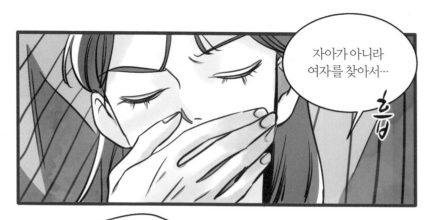

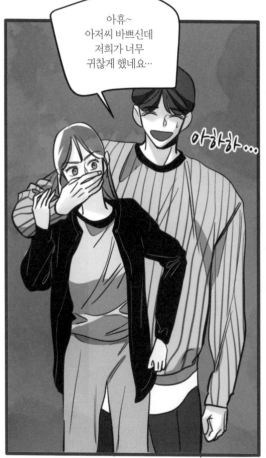

11화
재도전

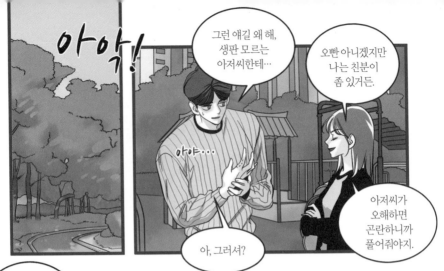

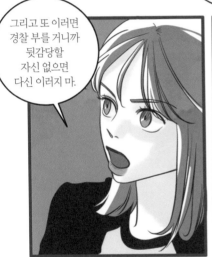

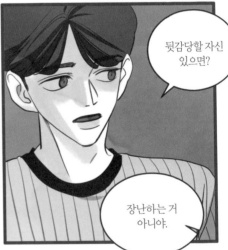

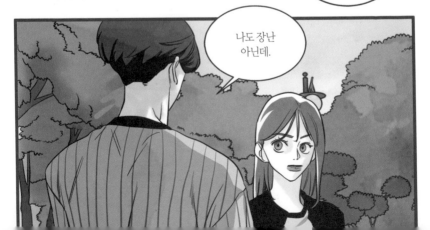

...후...

오빠가
안 그래도
나 충분히
힘들거든?

부탁인데,
진짜 앞으로
내 눈앞에
나타나지 마.

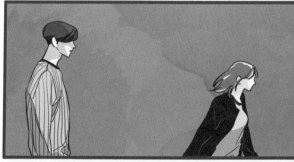

115

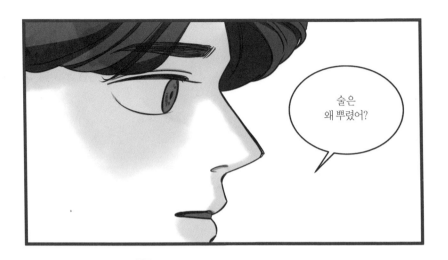

술은
왜 뿌렸어?

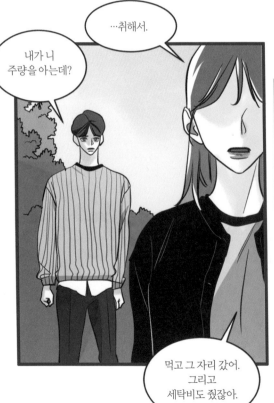

…취해서.

내가 니
주량을 아는데?

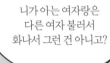

니가 아는 여자랑은
다른 여자 불러서
화나서 그런 건 아니고?

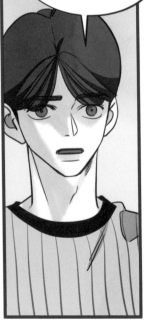

먹고 그 자리 갔어.
그리고
세탁비도 줬잖아.

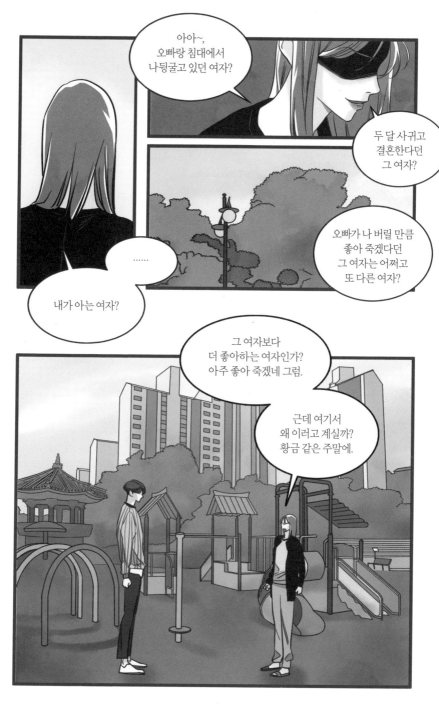

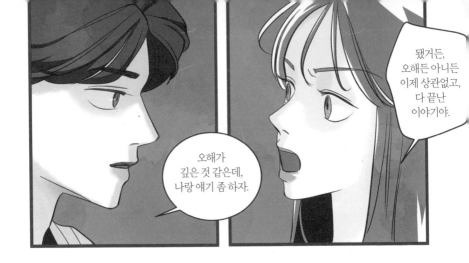

됐거든, 오해든 아니든 이제 상관없고, 다 끝난 이야기야.

오해가 깊은 것 같은데, 나랑 얘기 좀 하자.

내가 너랑 경비원보다는 친분이 있잖아.

오해는 풀어야 한다며.

나 결혼 안 했어.

파혼했어. 준비 과정에서 안 맞아서…

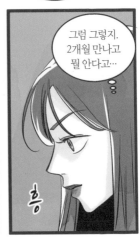

그럼 그렇지. 2개월 만나고 뭘 안다고…

흥

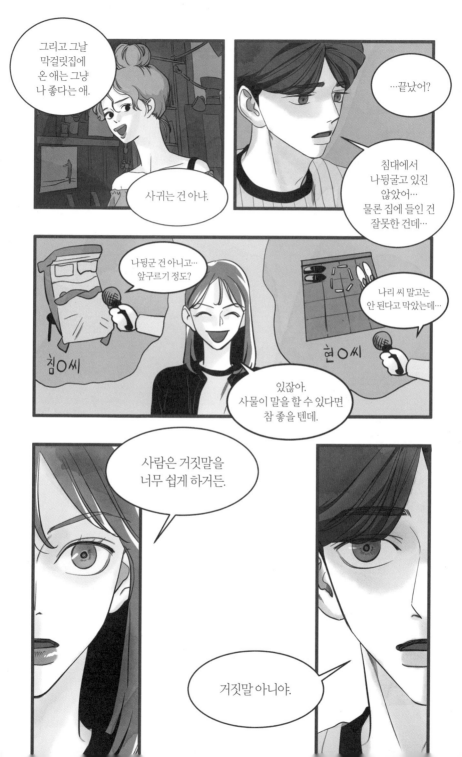

하아…

여행 가고 싶다…

쿠구우우우─

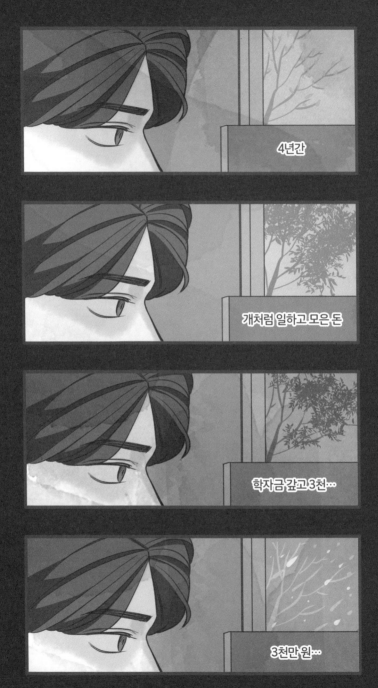

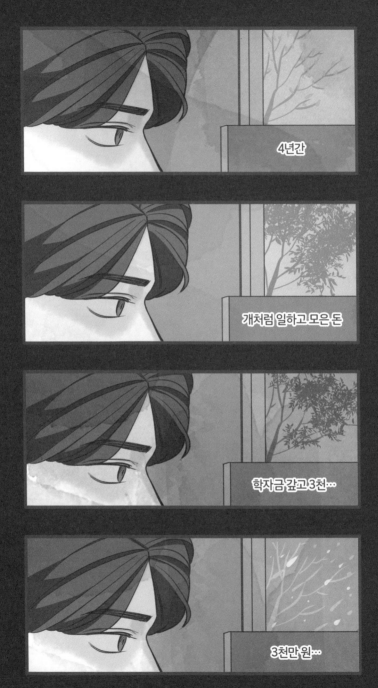

4년간

개처럼 일하고 모은 돈

학자금 갚고 3천…

3천만 원…

제 나이 서른둘…
이곳 서울에서 3천으로 할 수 있는 건

아무것도 없었어요…
(현관이나 화장실 구입하는 것 말고는.)

아파트나…
하다못해
빌라는 있어야
하지 않을까??

주변에 결혼한
언니들 보면
대부분 그렇던데?

그런 의도가 아니란 건 알아요… 하지만…

왜 자꾸 물어…? 연봉 3천.

마미
아이고… 결혼은 아니다.
그러지 말고 박사장네 아들이
이번에 변시 합격했다던데.

아 그러지 마 진짜…

비상금으로 따로 모아둔 적금 500만 원…

쿠구우우우ㅡ

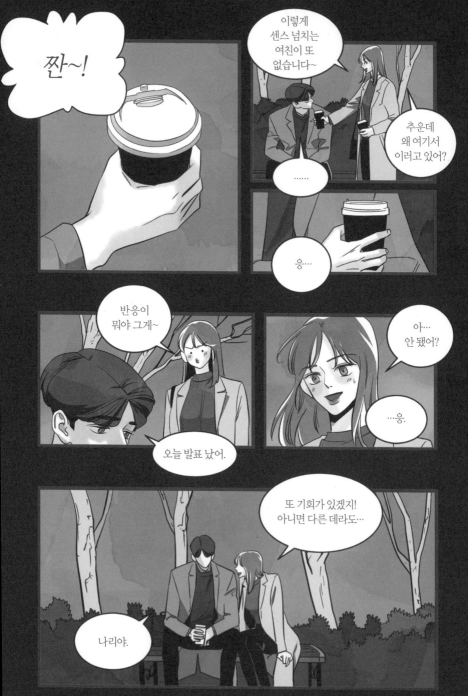

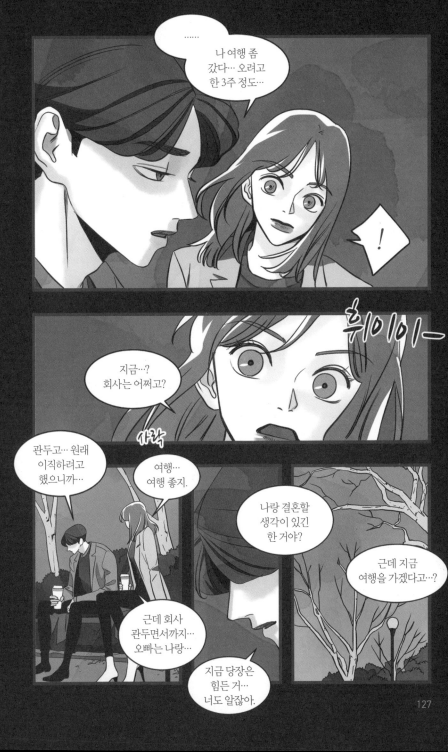

127

하아…

마음대로 해.

후아…

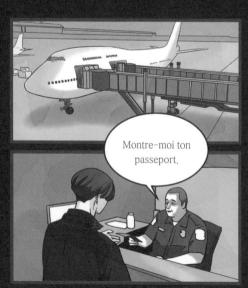

Montre-moi ton passeport.

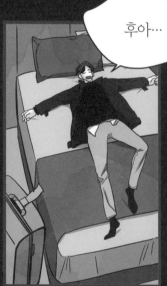

아... 좋다.

일주일간은 호텔에서 밥만 먹고

덥수룩

아무것도 안 했어요.

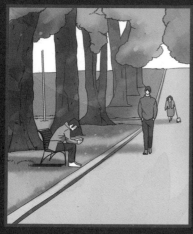

낮에는 공원을 걷고

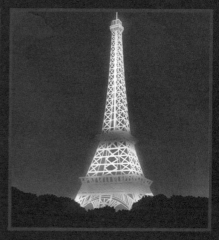

밤에는 에펠탑만 바라봤죠.

아무것도 안 하면 안 된다는
사람이 없어서,

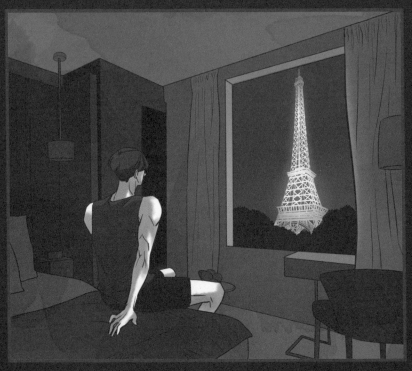

아무것도 하지 않아도 된다는
사람도 없어서

정면이었으면
큰일 날 뻔했네.

그럴 수 있었던 것 같아요.

영화 <미드나잇 인 파리>의 주인공처럼 구형 푸조를 타고 과거로 돌아간다면…

그는 위대한 소설가들을 만났지만

제가 과거로 돌아간다면…

수리 12번 답
3번이야!!
그것만 맞히면…
1등… 그읍…

단지 저는 염증이 난 것이었을까요?

사랑스러운 여자친구… 나리마저도…

그러다 문득,

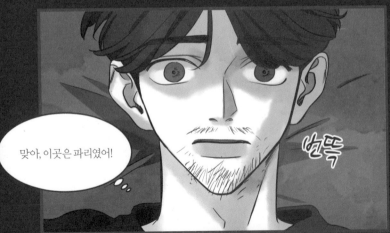

맞아, 이곳은 파리였어!

 유낭동행

오늘 동행하실 분 구해요

욜로가조아

오늘 박물관도 가고 레스토랑도
같이 가서 맛있는 거 같이 드실분~!

저는 25남자고 성별 관계없이 다 좋아요!

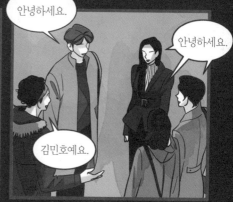

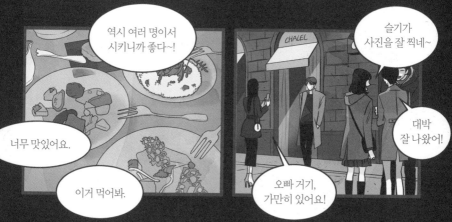

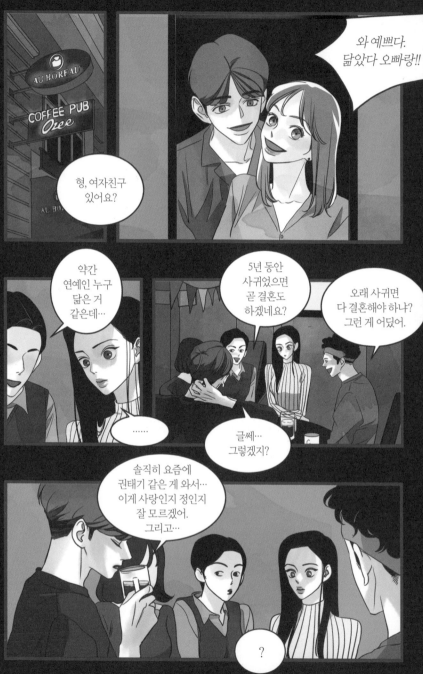

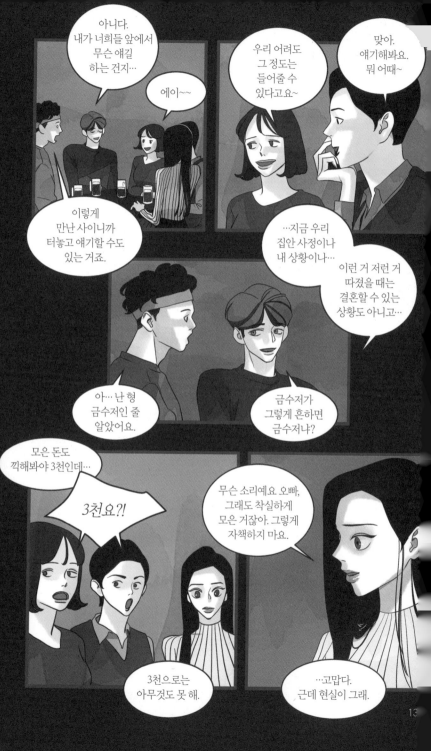

13

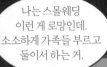

나는 스몰웨딩 이런 게 로망인데. 소소하게 가족들 부르고 둘이서 하는 거.

맞아, 원반 이나용 커플처럼… 솔직히 결혼식 허례허식이잖아요 다… 그 돈으로 여행을 가겠다.

나도 가족들만 불러서 간소하게 하고 싶어.

결혼하면 처음에는 단칸방 살아도 퇴근하고 치킨 시켜 먹고 맥주 한잔하고 그렇게 소소하게…

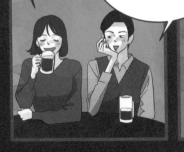

오빠 괜찮은 사람이니까 자신감을 가져요!

그래, 요즘엔 우리같이 생각하는 여자도 많아요.

그래~! 참 위로가 된다, 야.

아니. 우린 투어 신청해서 가려고 했는데…

렌트해서 당일로 갔다 오자.

나 여기 가보고 싶었는데…

아, 내일은 거기 가볼래??

몽생미셸!! 갔다 왔어, 다들??

가요! 재밌겠다.

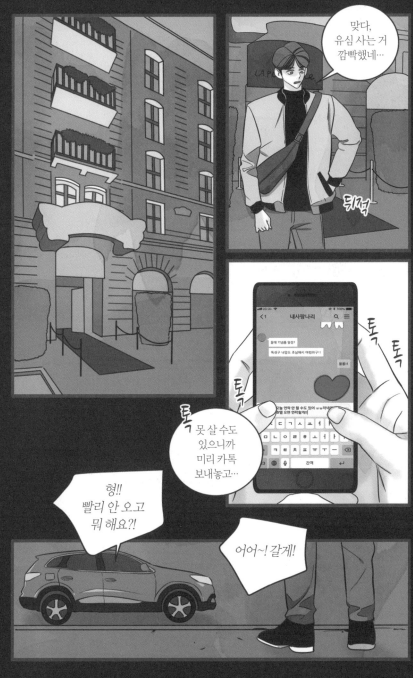

137

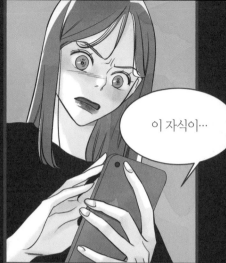

이 자식이…

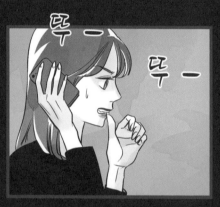

뚝—

뚝—

우와…

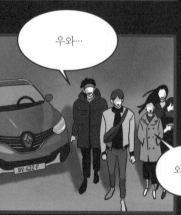

와아…

틱

틱

틱

틱

와아…

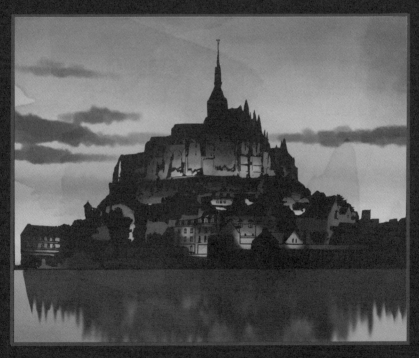

나리랑 같이 와야지…

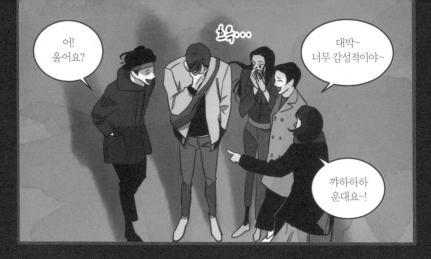

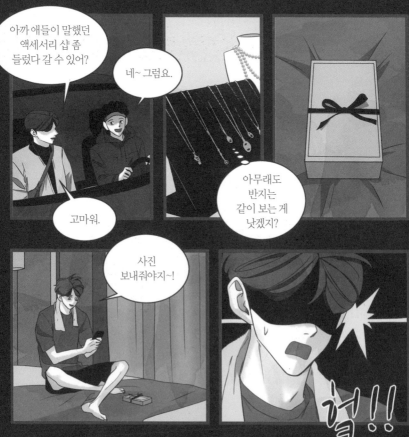

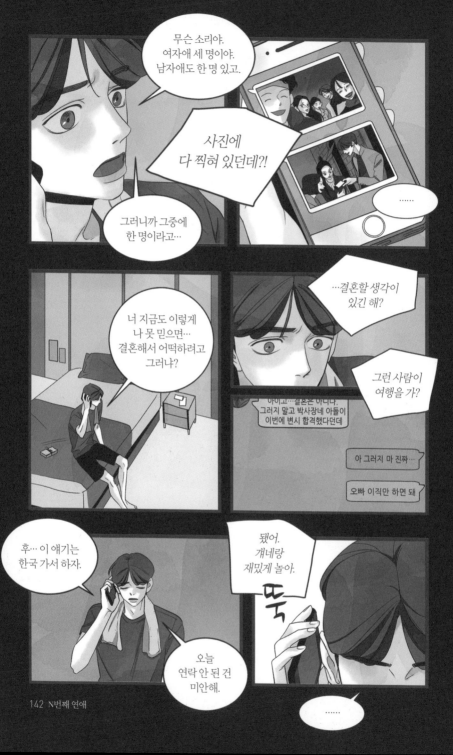

평선 오빠 조심해서 가요!

한국 가서도 연락하자, 우리!

이 멤버 리멤버!!

그래!
다시 시작하자.

어느 누구도 아닌…
나를 위해서.

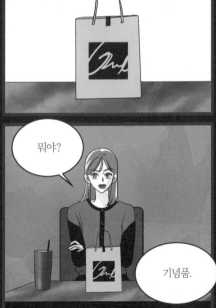

뭐야?

기념품.

143

부스럭
부스럭

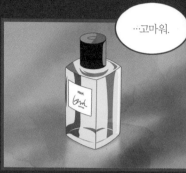

…고마워.

나리야.
너는 나랑
결혼하고 싶어?

…내가
지금 대답하면
그대로 결론이
나는 거야?

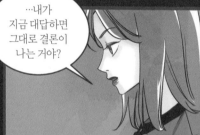

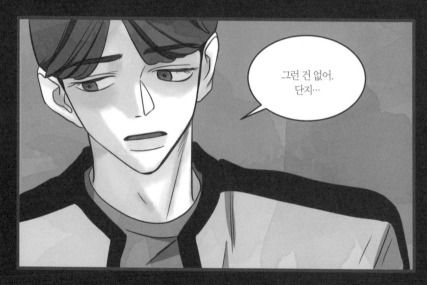

그런 건 없어.
단지…

내가 떳떳하게 청혼할 수 있는 입장이 못 되니까.

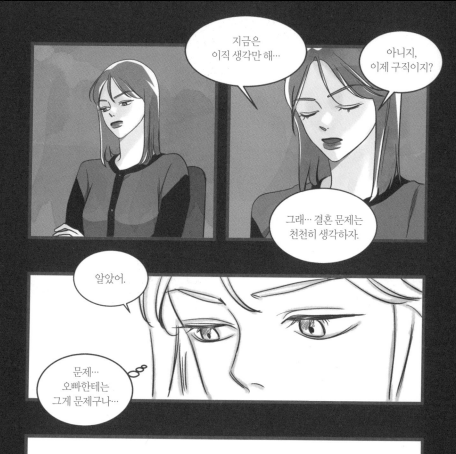

지금은
이직 생각만 해…

아니지,
이제 구직이지?

그래… 결혼 문제는
천천히 생각하자.

알았어.

문제…
오빠한테는
그게 문제구나…

그 후로 한 달 뒤
최종 면접을 보고 가는 길이었죠.

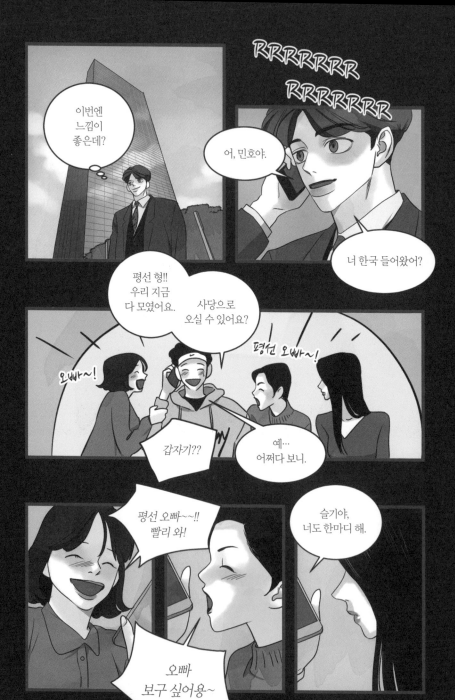

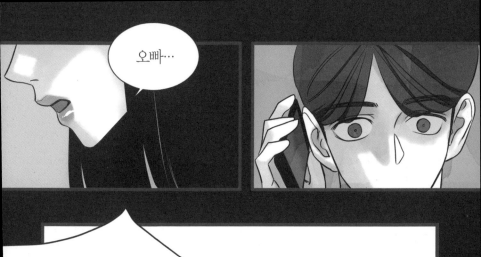

오빠…

오시면 독박 써요…!!!
오지 마세요!!

야이!! 그걸 말하면
어떻게 해~!

바보야.

하하…

어딘데?

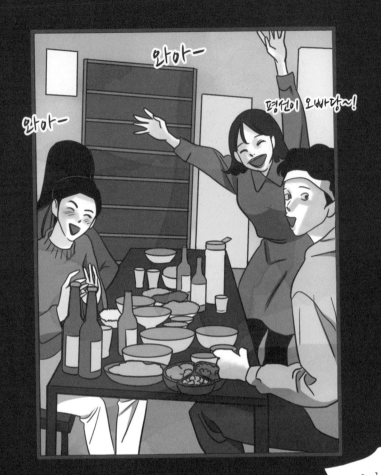

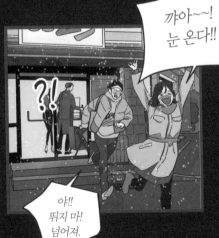

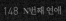

너네 다 어디 갔어?
슬기 집 어디냐?

죄송해요 오빠…ㅠ
저는 남친이 갑자기 데리러 와서…

형 슬기 좀 부탁해요!!
집은… 나영이도 모른다는데ㅠㅠㅠ

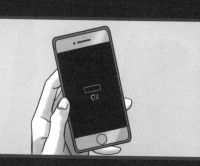

하아…
어쩌냐.

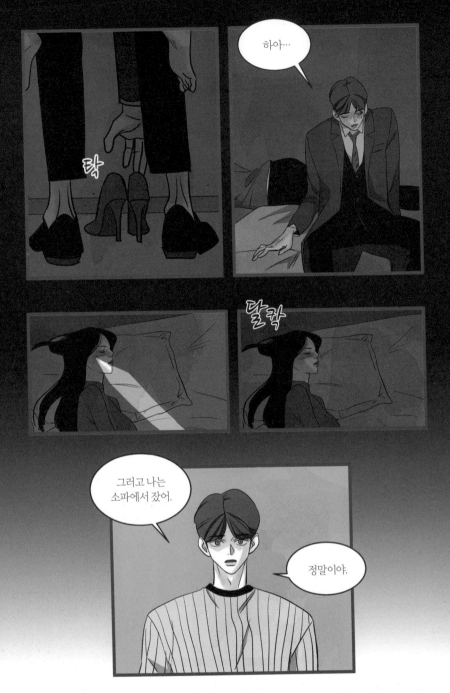

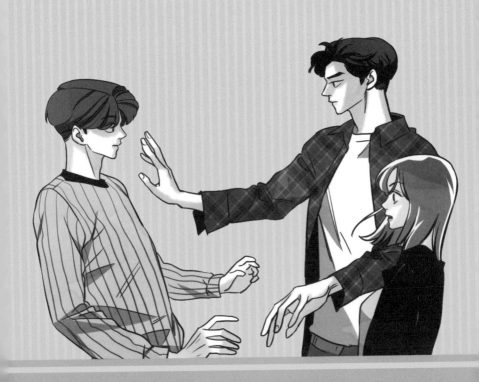

12화
여자친구

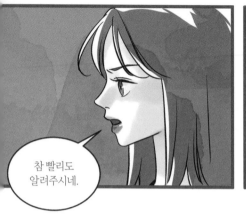

참 빨리도
알려주시네.

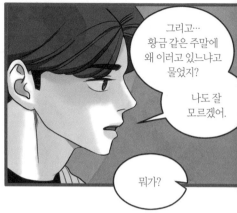

그리고···
황금 같은 주말에
왜 이러고 있느냐고
물었지?

나도 잘
모르겠어.

뭐가?

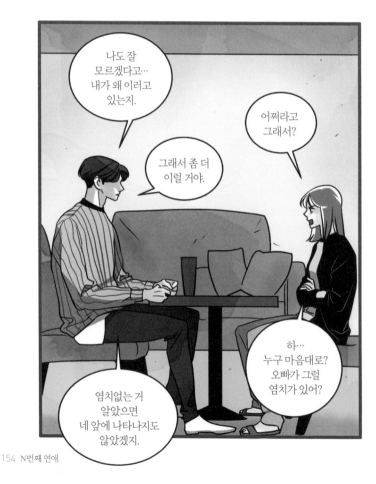

나도 잘
모르겠다고···
내가 왜 이러고
있는지.

그래서 좀 더
이럴 거야.

어쩌라고
그래서?

하···
누구 마음대로?
오빠가 그럴
염치가 있어?

염치없는 거
알았으면
네 앞에 나타나지도
않았겠지.

하…

푸하하핫!!
하하하!!! 하핫!!

깜짝

나는 지금 쓰레기 같은
전 남친 때문에
지금 소중한 사람을
놓칠까 봐 겁나.

혹여나 그 쓰레기
때문에 헤어지면
내가 그 새끼한테
무슨 짓을 할지
모르겠거든.

…오빠는
내가 존X
만만하지?

얼마나 만만하게
보면 이러지…
화장법을
바꿔야 하나…

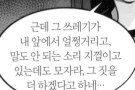

중열

근데 그 쓰레기가
내 앞에서 얼쩡거리고,
말도 안 되는 소리 지껄이고
있는데도 모자라, 그 짓을
더 하겠다고 하네…

155

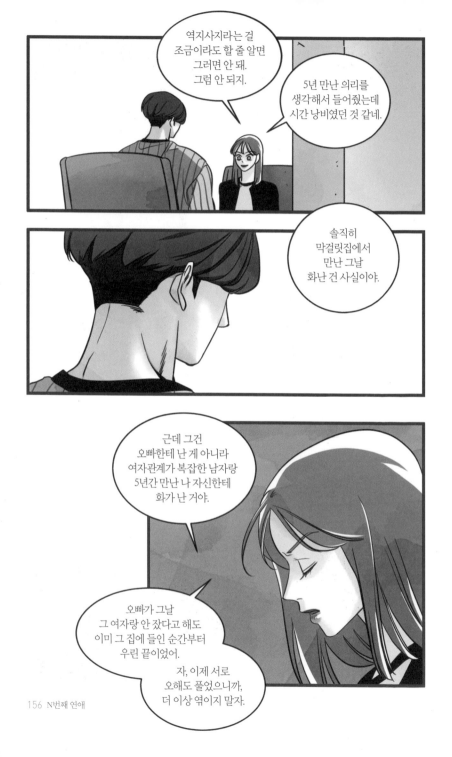

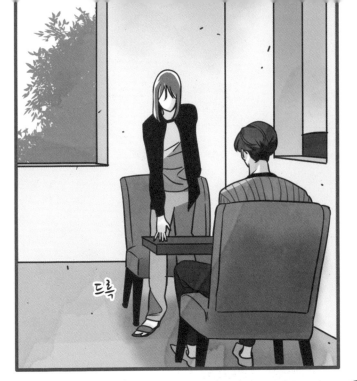

드륵

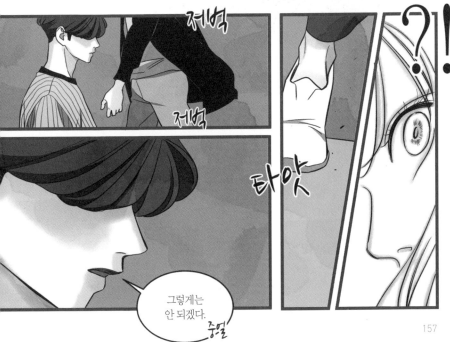

저벅

저벅

타앗

그렇게는
안 되겠다.

중얼

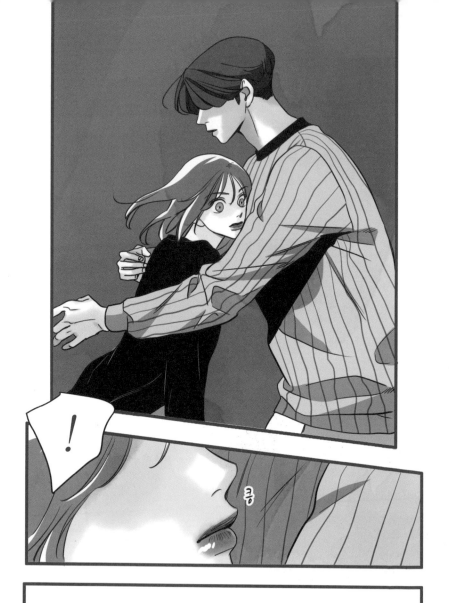

5년간 맡았던 향인데 제가 어떻게 모르겠어요.
향기는 추억을 소환하는 무서운 능력이 있거든요.

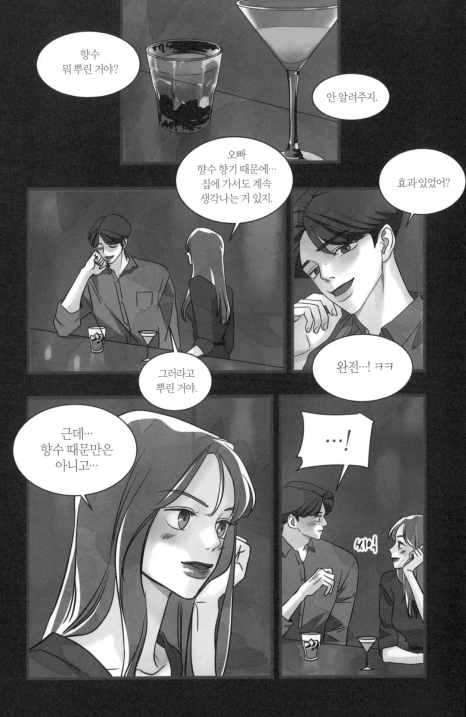

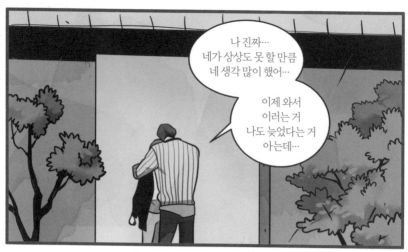

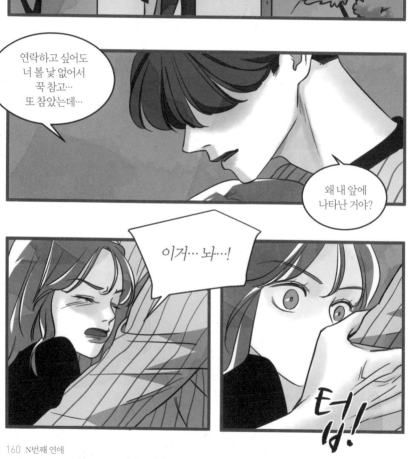

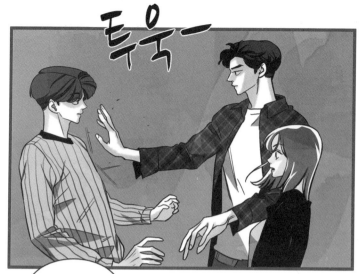

툭욱-

뭐 하시는
겁니까.

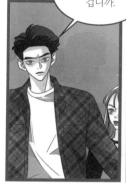

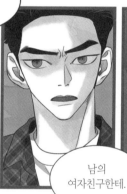

머엉-

남의
여자친구한테.

잠깐이라도
잊지 마세요.

...아, 미안.
잠깐 잊었네.

되게 중요한
사실이니까.

스윽

워워…

…그래,
미안하다…

알았다고…

까득

…?

빠앙—

텅

저벅

저벅

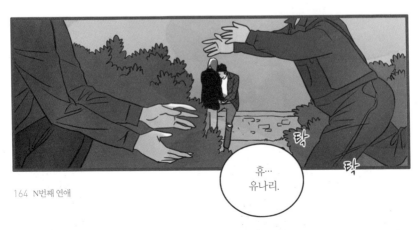

휴...
유나리.

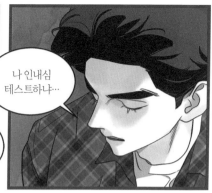

나 인내심
테스트하냐...

...응.

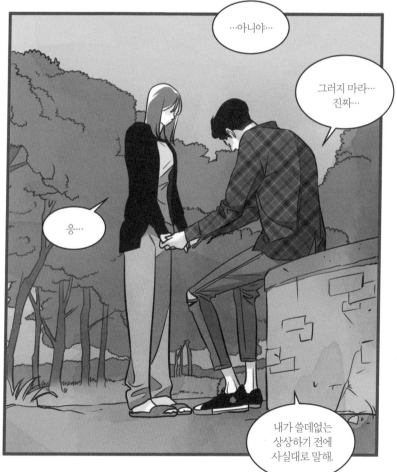

...아니야...

그러지 마라...
진짜...

응....

내가 쓸데없는
상상하기 전에
사실대로 말해.

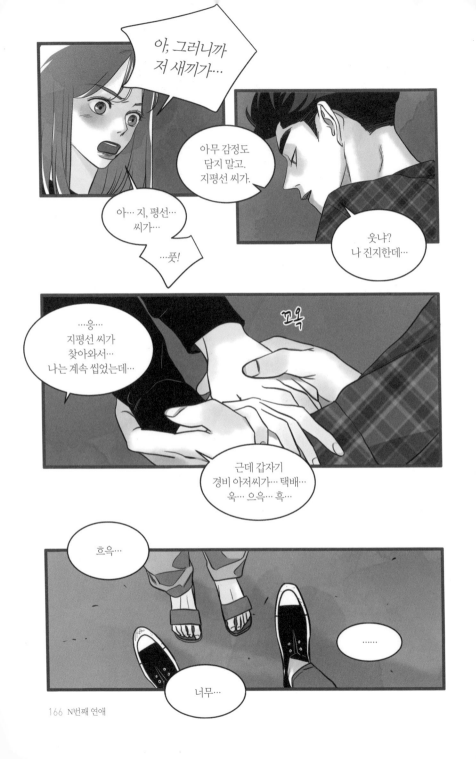

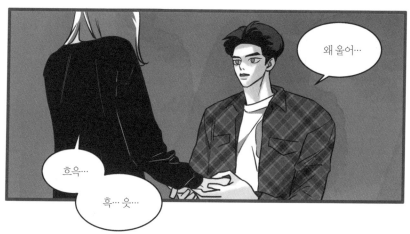

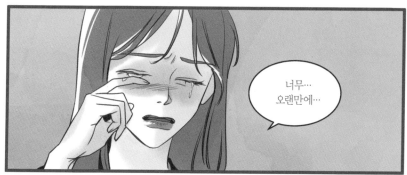

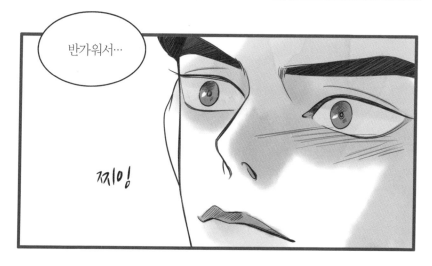

반가우면…

스윽

쪽

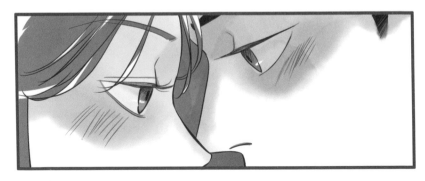

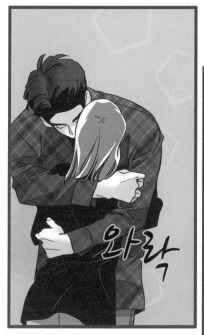

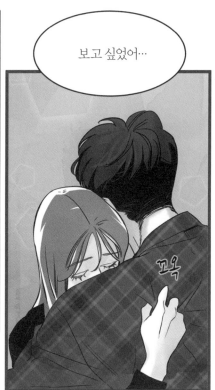

보고 싶었어…

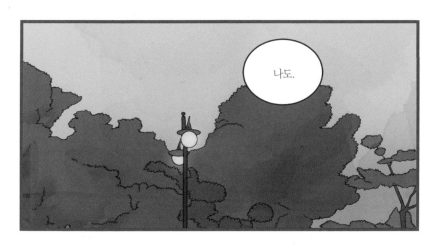

나도.

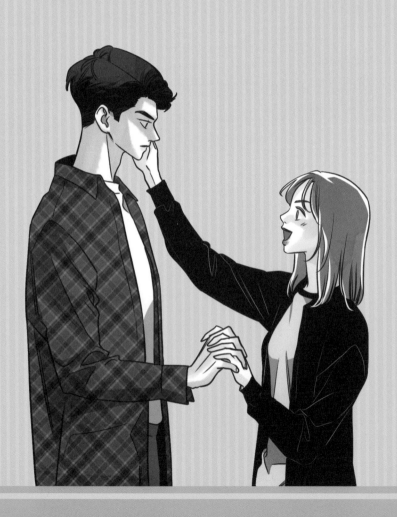

13화
대화가 필요해

근데 하영 씨랑
같이 있지 않았어?

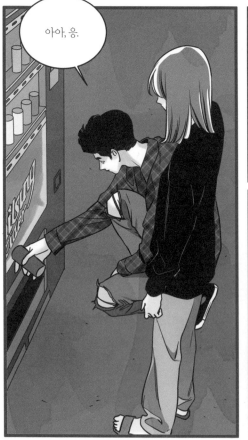

아아, 응.

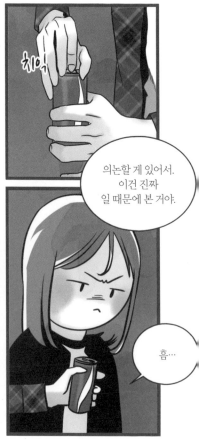

의논할 게 있어서.
이건 진짜
일 때문에 본 거야.

흠...

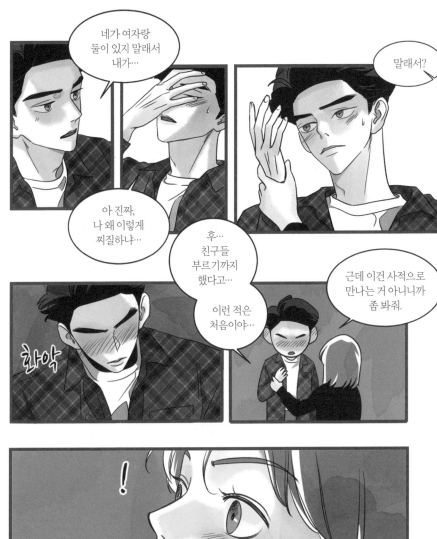

나리 너도…!

응?

아니다. 아니야.
네가 알아서
잘하겠지.

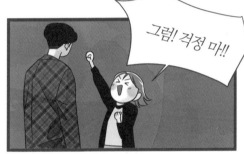

그럼! 걱정 마!!

아… 살 거 같아.

으…
무거워…!

뽀옥

근데
무슨 일인데?

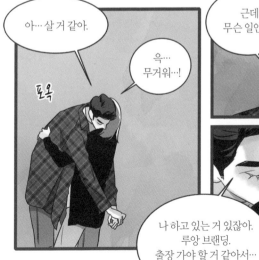

나 하고 있는 거 있잖아.
루앙 브랜딩.
출장 가야 할 거 같아서…
그거 의논한다고.

아…
하영 씨랑 같이
한다는 그거?

어디로 가는데?

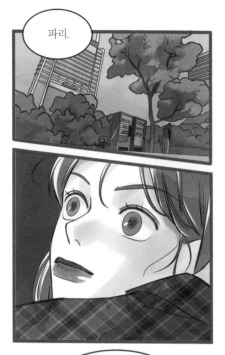

파리.

파리??!!!

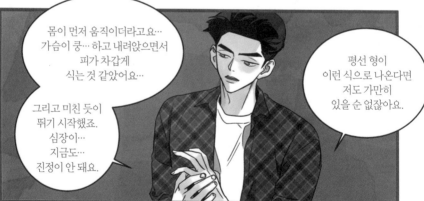

몸이 먼저 움직이더라고요…
가슴이 쿵… 하고 내려앉으면서
피가 차갑게
식는 것 같았어요…

그리고 미친 듯이
뛰기 시작했죠.
심장이…
지금도…
진정이 안 돼요.

평선 형이
이런 식으로 나온다면
저도 가만히
있을 순 없잖아요.

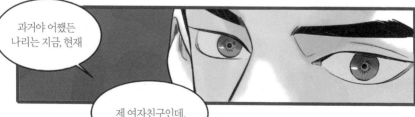

과거야 어쨌든
나리는 지금, 현재

제 여자친구인데.

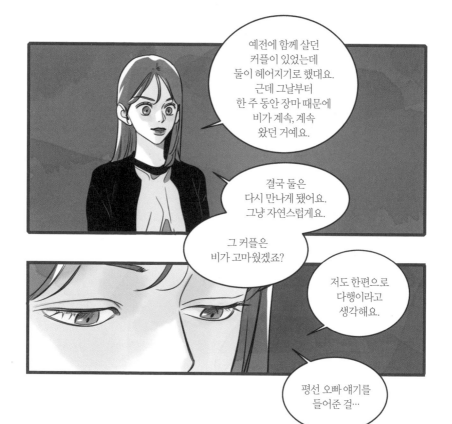

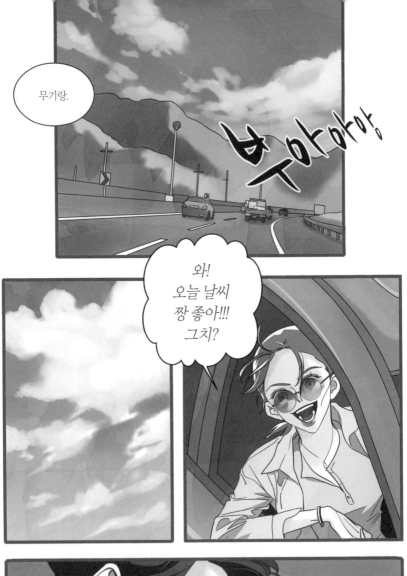

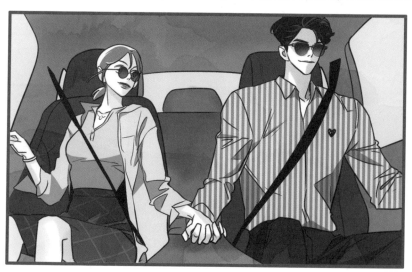

고마...워.

에이, 뭘~

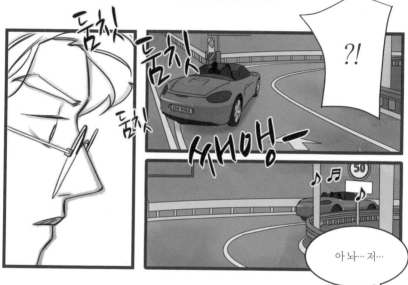

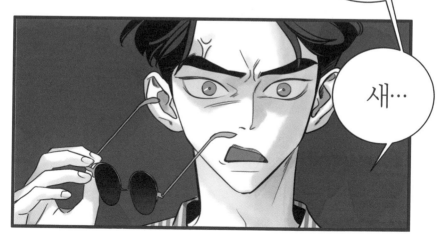

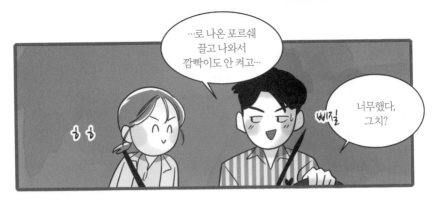

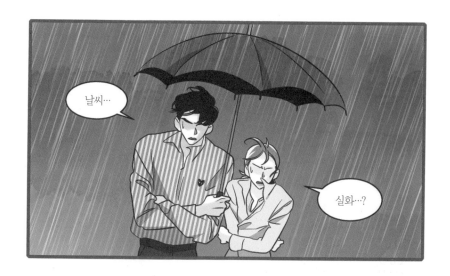

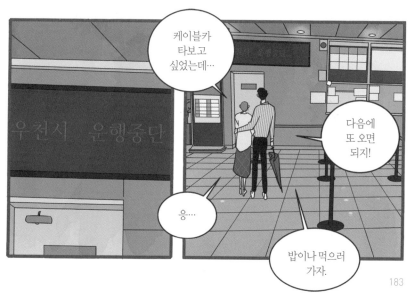

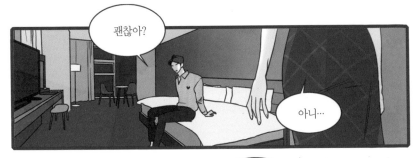

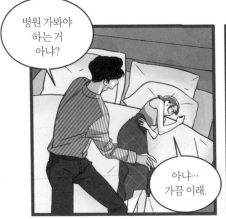

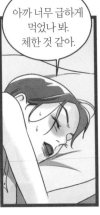

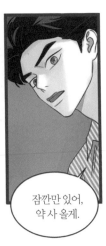

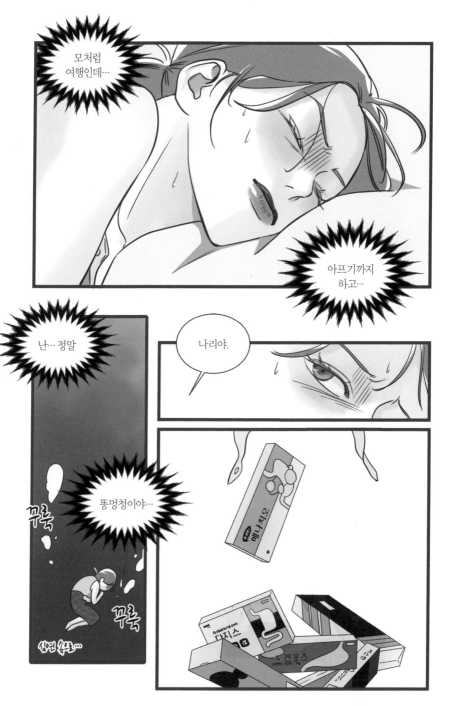

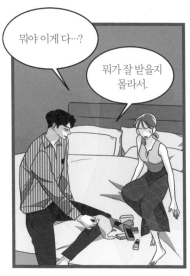

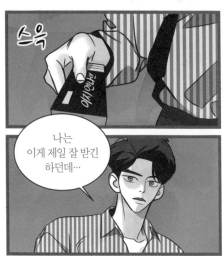

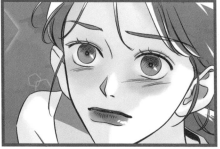

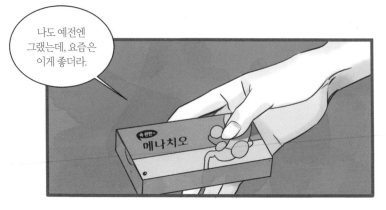

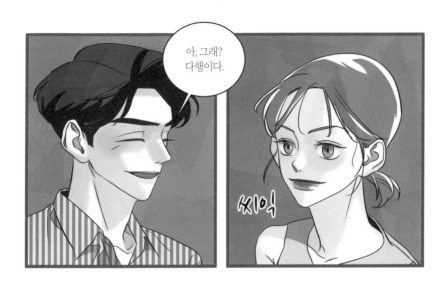

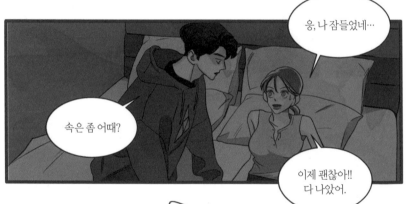

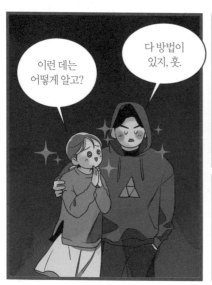

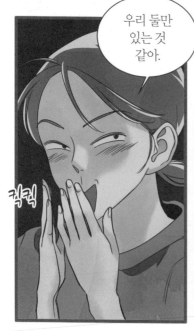

무기야, 있잖아.

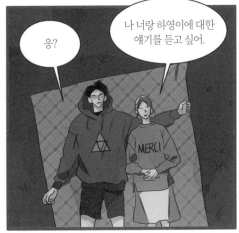

응?

나 너랑 하영이에 대한 얘기를 듣고 싶어.

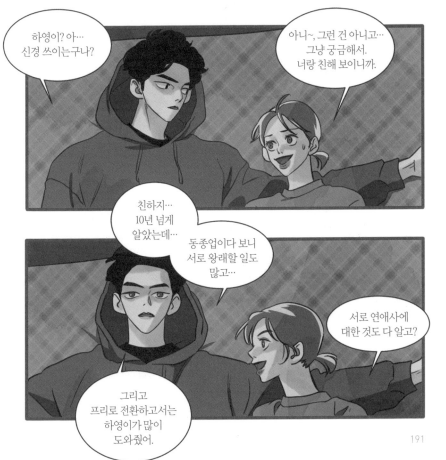

하영이? 아… 신경 쓰이는구나?

아니~, 그런 건 아니고… 그냥 궁금해서. 너랑 친해 보이니까.

친하지… 10년 넘게 알았는데…

동종업이다 보니 서로 왕래할 일도 많고…

서로 연애사에 대한 것도 다 알고?

그리고 프리로 전환하고서는 하영이가 많이 도와줬어.

191

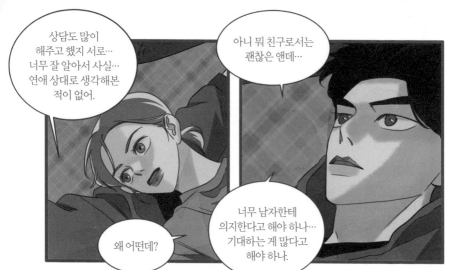

상담도 많이 해주고 했지 서로… 너무 잘 알아서 사실… 연애 상대로 생각해본 적이 없어.

아니 뭐 친구로서는 괜찮은 앤데…

너무 남자한테 의지한다고 해야 하나… 기대하는 게 많다고 해야 하나.

왜 어떤데?

남자가 데려다줘야 하고…

데이트 비용이라든지… 뭐 매일 봐야 하고,

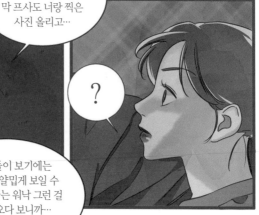

아무튼 그런 얘기도 거리낌 없이 하고 그래서…

나는 걔가 너한테 좀 관심 있는 것 같던데… 막 프사도 너랑 찍은 사진 올리고…

?

나한테만 그런 게 아니라 기본적으로 남자들이 주변에 많아. 성격도 사교적이고 하니까…

여자애들이 보기에는 끼 부리고 얄밉게 보일 수 있는데… 나는 워낙 그런 걸 자주 봐오다 보니까… 그냥 그러려니 하는 거지.

그리고…

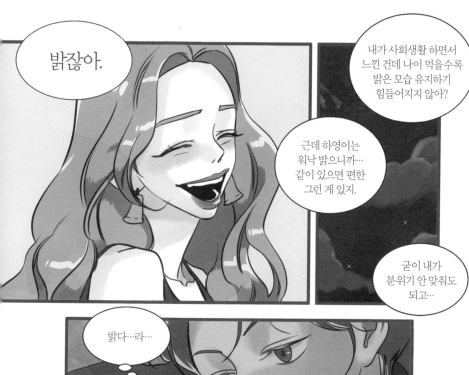

밝잖아.

내가 사회생활 하면서
느낀 건데 나이 먹을수록
밝은 모습 유지하기
힘들어지지 않아?

근데 하영이는
워낙 밝으니까…
같이 있으면 편한
그런 게 있지.

굳이 내가
분위기 안 맞춰도
되고…

밝다…라…

그치,
그런 거 있지.

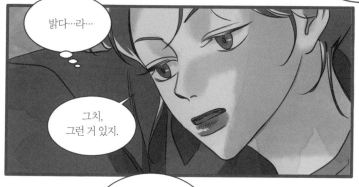

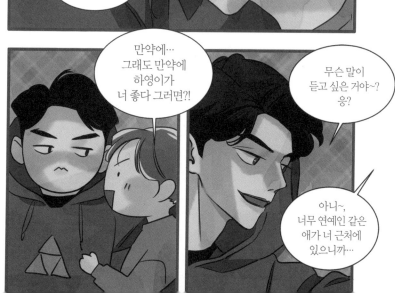

만약에…
그래도 만약에
하영이가
너 좋다 그러면?!

무슨 말이
듣고 싶은 거야~?
응?

아니~,
너무 연예인 같은
애가 너 근처에
있으니까…

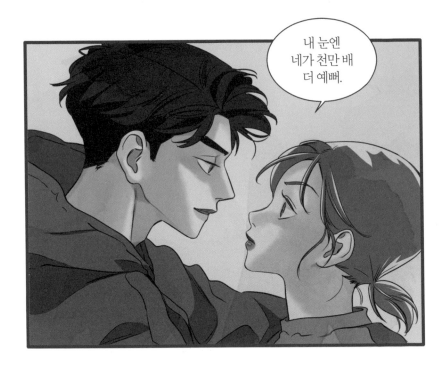

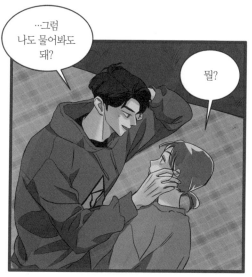

…그럼 나도 물어봐도 돼?

뭘?

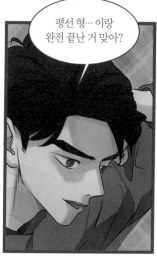

평선 형… 이랑 완전 끝난 거 맞아?

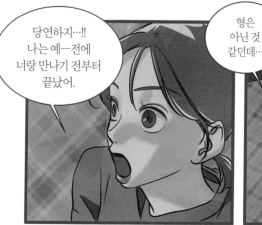

당연하지…!! 나는 예ㅡ전에 너랑 만나기 전부터 끝났어.

형은 아닌 것 같던데…

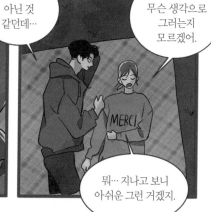

나도 무슨 생각으로 그러는지 모르겠어.

뭐… 지나고 보니 아쉬운 그런 거겠지.

근데 그러면 뭐 해.

이미 시간은 흘렀고, 되돌릴 수 없는걸…

195

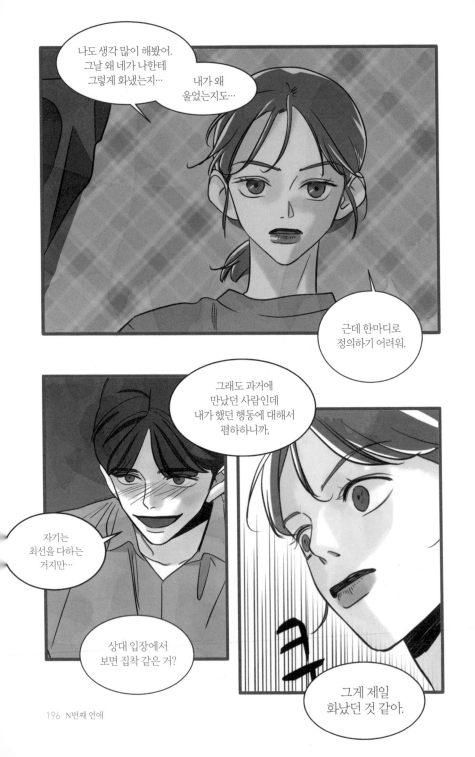

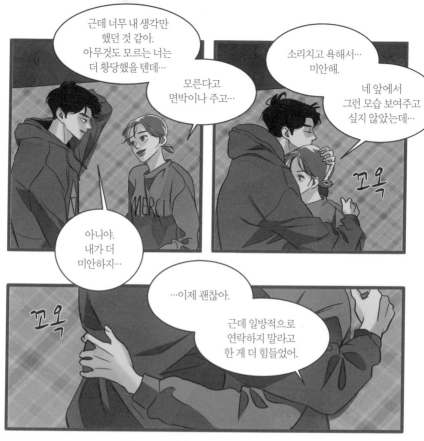

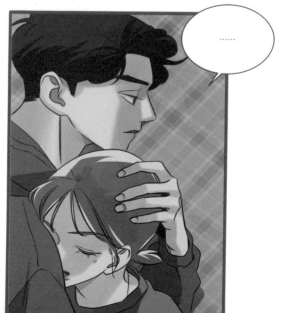

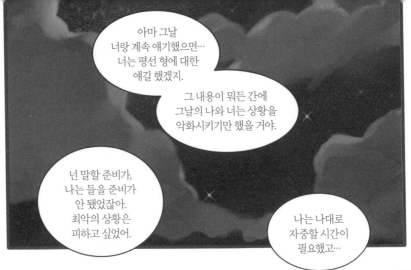

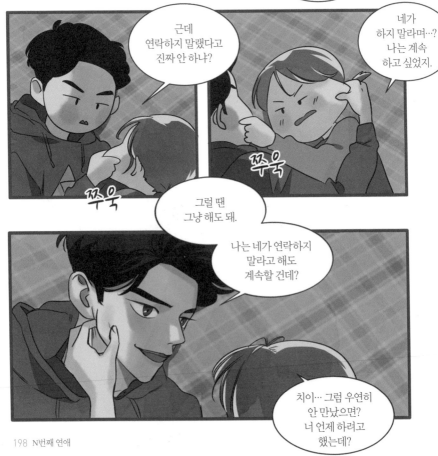

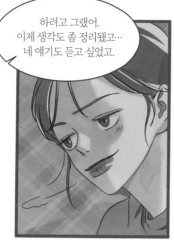

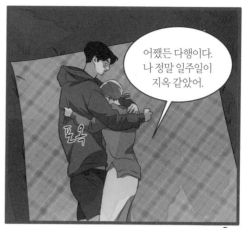

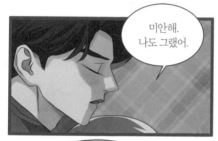

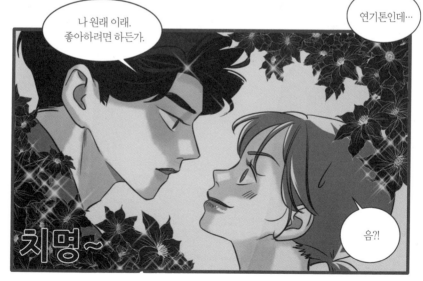

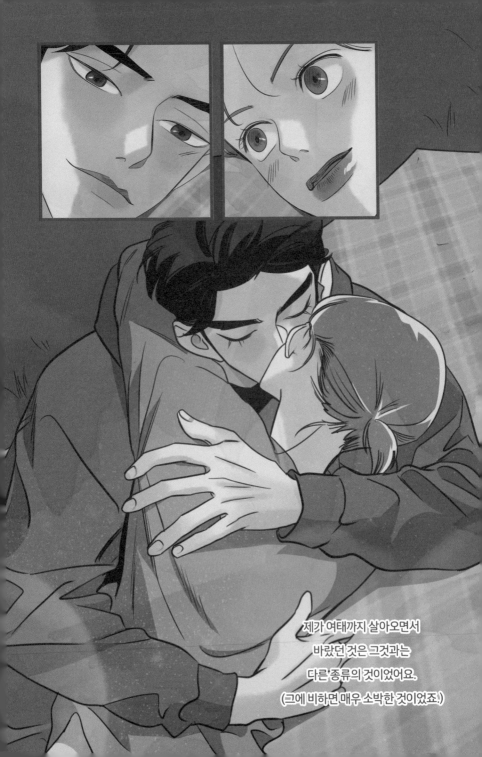

제가 여태까지 살아오면서
바랐던 것은 그것과는
다른 종류의 것이었어요.
(그에 비하면 매우 소박한 것이었죠.)

이를테면,

실수로 요거트 뚜껑을
바닥에 떨어뜨렸을 때

내용물이 묻은 면이
바닥에 닿지 않기를.

퇴근길에 지하철, 빈자리가 있는 칸이
내 발 앞에서 멈추기를

대충 머리를 매만져도
머리가 뻗치지 않기를

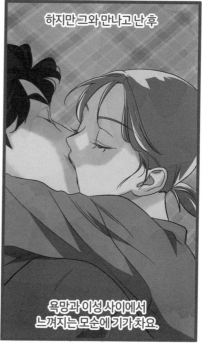

하지만 그와 만나고 난 후

욕망과 이성 사이에서
느껴지는 모순에 기가 차요.

그가 나 이외의
다른 여자는 사랑하지 않기를.

그가 있는 그대로의 내 모습을
받아들여 주기를.

그가…

그가 내 운명이기를…

시즌1 끝

시즌2에서 계속…

안녕하세요. 율로입니다.

〈N번째 연애〉는 웹상에서 연재하기로 두 번째 작품이네요. 댓글이 없는 플랫폼에서 연재하다가 이번에 처음 독자분들과 소통하게 되니 신기하고 흥미로웠습니다.

전하고 싶은 말이 정말 많지만, 우선 이번 후기에서는 작품 기획에 대한 이야기를 해볼까 해요!

〈N번째 연애〉는 '20대를 돌아본 어느 누군가가 쓴 회고록'이라고 할 수 있을 만큼 자전적이면서도 보편적인 이야기라는 콘셉트로 시작한 '현실연애물'입니다. (현실이라는 범주도 천차만별이지만요.)

기본적으로 저는 '케바케', '사바사'라는 말을 믿고 좋아합니다. 하지만 현실적인 연애 이야기를 쓰기 위해서 보편성과 전형성에 대한 캐릭터를 많이 고민했어요. 되도록 많은 독자분들이 공감해주시길 바랐거든요.

먼저 제가 생각하는 한국 여자들의 보편성은 가진 외모나 능력에 비해 자존감이 낮다는 것입니다. 따라서 방어기제로 초반에 외모에 신경을 많이 쓰죠. "여자는 이래야 해."라는 메시지가 읽혔을 수도 있지만, 그건 아직 불완전한 나리 스스로 한 일입니다. 주변에서 사회적 편견과 잣대를 들이대도 본인의 주관이 있었더라면 그러지 않았겠죠. 어쨌든 나리는 무기가 마음에 들었고, 놓치고 싶지 않아서 모험을 하지 않습니다.

그리고 한국 남자들의 보편성은 여자들보다 단순하고 무뎌서 이기적으로 보인다는 겁니다.

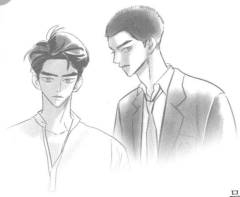

섬세한 남자는 드물고, 그
마저도 전 여친들에게
학습된 남자일 수 있는
거죠. 따라서 초반에
매너 좋은 모습을 보
이려고 합니다.

무기와 나리는 패시브로 이
두 가지의 속성을 갖고 있어요. 무기는 학습된 매너나 연애 스킬로
레벨이 올랐지만, 본성인 개인주의적, 회의적 성향이 더 심해진 20대 후
반의 남자입니다. 나리 또한 연애 경력 덕분에 감정 조절이나 감정을 표
현하는 방법에 있어서 이론적, 경험적 습득은 했습니다만 실행이 어려운
20대 후반의 여자입니다.

둘의 공통점이라면 선택과 집중을 한다는 것이라, 초반에는 서로 평가
하고 재단하기도 합니다. 사랑한다고 서로 말은 했지만, 아직 자신만큼
은 아닌 거겠죠? 전 남친이나 여사친으로 인해 갈등을 겪고 있지만 서로
조금씩 알아가며 맞춰가는 중이라고 할 수 있겠네요.

출판은 처음이라 작품이 유형물로 나온다는 사실이 설레고 또 기대가
됩니다. 저와 같은 마음으로 책을 구매해주신 모든 분들께 감사의 말씀
을 전합니다.

2019.04

율로

초판 1쇄 인쇄 2019년 5월 3일
초판 1쇄 발행 2019년 5월 10일

율로 만화
발행인 이재진 **단행본사업본부장** 김정현
편집주간 신동해 **편집장** 김수현 **책임편집** 복창교
디자인 데시그
마케팅 이현은 최혜진 **홍보** 박현아 최새롬 **제작** 정석훈

발행처 ㈜웅진씽크빅
출판신고 1980년 3월 29일 제406-2007-000046호
브랜드 재미주의
주소 경기도 파주시 회동길 20
주문전화 02-3670-1595 **팩스** 02-747-1239
문의전화 02-3670-1136(편집) 031-956-7567(영업)
홈페이지 www.wjbooks.co.kr
페이스북 www.facebook.com/wjfunfun

ⓒ율로 2019(저작권자와 맺은 특약에 따라 검인을 생략합니다.)

ISBN 978-89-01-23079-5
978-89-01-23077-1(세트)

*이 도서의 국립중앙도서관 출판예정도서목록(CIP)은 서지정보유통지원시스템 홈페이지(http://seoji.nl.go.kr)와
국가자료공동목록시스템(http://www.nl.go.kr/kolisnet)에서 이용하실 수 있습니다. (CIP제어번호: 2019012209)
*잘못된 책은 구입처에서 바꾸어드립니다.